# 序言

据史记载，真正意义上的连环画，应该出现于中国古代章回小说快速发展的明清之际，不过连环画当时主要还是以正文插页的形式展现的。直到二十世纪初叶，连环画缱绻过渡为城市市民阶层的独立阅读体，而它的鼎盛时期，恰逢新中国成立后的几十年之中，上海人民美术出版社有幸在这一阶段把画家、作家和出版物的命运紧密联系了起来，在连环画读物发展的大潮流中起到了推波助澜的作用。名作、名家、名社应运而出，连环画成为本社标志性图书产品也，成为了我社永恒的出版主题。

二十一世纪的今天，我们当代出版人在体会连环画光辉业绩和精彩乐章时，

总有一些新的领悟和激动。我们现在好像还不应该忙于把它们『藏之名山』，继往开来续写连环画的辉煌，缱是我们更应该之所为。本社将陆续推出一批以老连环画作为基础而重新创意的图书。我们这批图书不是简单地重复和复制前人原作，而是用最民族的和最中国的艺术形态与老连环画的丰富内涵多元地结合起来，力争把它们融合为和谐的一体，成为当代崭新的连环画阅读精品。我们想，这样的探索，大概也是广大读者、连环画爱好者以及连环画界前辈们所期望的吧！

我们正努力着，也期待着大家的关心。

上海人民美术出版社社长、总编辑
李新

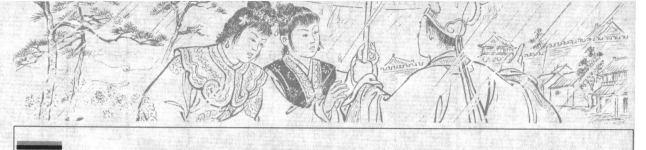

# 白蛇傳故事的起源和流變

沈鴻鑫

白蛇傳的故事淵源甚古。在唐人傳奇中就有描寫有關白蛇的故事，最初見於唐人谷神子的《博異誌》，題作《李黃》，後被收入宋人李昉的《太平廣記》中。明人陸楫編集的《古今說海》也收入此篇，題爲《白蛇記》。傳奇講述唐憲宗元和二年，隴西鹽鐵使李遜的姪子李黃在長安市東遇到一位身穿白色孝服的少婦，見其十分美貌而動心。他頻獻殷勤，借錢給她購買新衣，並隨她到其宅中，進而向少婦求婚。經老女青姨撮合而成功。遂入少婦內室，「一住三日，飲樂無所不至」。第四日李黃回家，便覺身重頭旋，病倒牀榻，在被褥裹的身體竟逐漸消蝕，最後祇剩一灘血水和一顆頭顱。後來，他家裏人去尋那白衣美婦的家，祇見一座荒蕪的園子，一棵孤零零的皂莢樹。住在附近的人說，樹中常有一條巨大的白蛇盤繞，纔知美婦即爲蛇妖變幻。

宋人話本中又出現了《西湖三塔記》，見於明洪楩刊印的《清平山堂話本》。故事叙述杭州出現了三個女妖精：白蛇、烏鷄和獺。由白蛇變幻的白衣娘子在西湖上迷惑男子，害死了許多人命。烏鷄和獺也是這樣。後來被奚真人擒獲，鎮壓在三座石塔下面。南宋後期洪邁的《夷堅誌》中也有類似的故事，說丹陽孫姓男子娶一妻子，容貌姣好，她喜穿素衫，用紅綫相繫，但每次洗澡都要用重帷遮蔽，不讓婢女伺候。有一次孫某微醉，從帷隙中窺視，祇見一條巨蛇盤在浴盆內，不由大驚失色，由此孫某「怏怏成疾，未逾歲而亡」。

白蛇傳故事在宋元話本中最有代表性的是《白娘子永鎮雷峰塔》，此篇由明末文人馮夢龍整理而收入其纂輯的《警世通言》之中。這篇話本小說，基本擺脱了此前白蛇故事「蛇妖化作美女害人」的窠臼，原來可怖的蛇妖已變成富有人情味的女子，情節也大豐富，構成了一個比較完整的愛情故事。男主人公第一次用了許宣的名字，職業也改爲中藥鋪的主管。遊湖、借傘、成親、贈銀等情節都有了。還增添了終南道士、金山寺法海禪師等人物，寫道士許宣靈符，叫他回家捉妖，許宣被發配鎮江，耽擱在李員外家，李員外欲調戲白娘子，無意中見到白娘子現身爲一條巨大白蛇。後來法海前來捉妖，把白蛇、青魚鎮壓在雷峰塔下。馮夢龍整理的《白娘子永鎮雷峰塔》在白蛇傳故事的發展中具有重要的意義，它奠定了白蛇傳故事的基本框架，在故事中，白娘子人情多於妖氣，她和許宣結成夫妻，真誠地愛許宣，並不是爲了迷他害他，她與以前故事中專門迷人的蛇妖有着本質的不同。故事中還寫了白娘子與破壞他們愛情的終南道士、法海和尚進行的鬥爭。但是故事中還是遺留着「蛇妖害人」的一些痕跡，並明顯宣揚「奉勸世人休愛色」，愛色之人被色迷」的理念。

明萬曆年間，陳六龍編成戲曲傳奇《雷峰塔》，這是今

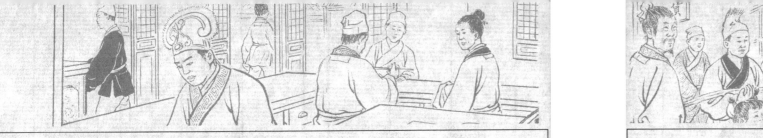

知最早把白蛇傳故事搬上舞臺的戲曲劇本，據記載，此劇基本上是依據民間流傳的雷峰塔傳說撰寫而成的，可惜劇本已佚。清代乾隆年間，白蛇傳的故事在戲曲舞臺上甚爲活躍。黃圖珌的看山閣刊本《雷峰塔》，刊刻於乾隆三年，這是我們所能看到的寫白蛇傳故事的最古老的劇本。黃圖珌，松江（今屬上海市）人，戲曲作家，曾任杭州、衢州同知，寫過《雷峰塔》、《棲雲石》、《梅花箋》等六個戲曲劇本。黃本《雷峰塔》以馮夢龍整理的話本爲創作藍本，著力描寫了白娘子對愛情的執著追求和溫柔多情的性格，在刻畫許宣性格時寫了他的動搖。但他仍然把白娘子和許宣的姻親看成是一段孽緣。黃圖珌的本子一脫稿，便被搬上舞臺，並流傳於吳越間。

黃本《雷峰塔》在民間演出的過程中，戲曲藝人們又作了許多加工和創造。清乾隆三十六年（公元一七七一年），兩淮鹽商爲祝賀皇太后八十壽辰上演《雷峰塔》，方成培對劇本作了較大幅度的改動，他的修改本稱爲水竹居刊本。方成培，字仰松，號岫雲，安徽歙縣人，專致于詩、詞、曲的鑽研。方成培對在民間演出的黃本《雷峰塔》，從關目、人物到曲詞都作了加工或重新創作，方成培的改編本是諸種《雷峰塔》中比較完整、優秀的一個本子，成爲我國流傳最廣的傳統劇目之一。

清乾隆以後，蘇州彈詞得到迅速發展，在浙江彈詞《雷峰塔》基礎上，又吸收了話本、戲曲本的營養，蘇州彈詞出現了《新編東調雷峰塔白蛇傳》、《新編宋調全本白蛇傳》等刊本。清嘉慶十四年（公元一八〇九年）又出現了《綉像義妖傳》的刊本，署陳遇乾原稿，陳士奇、俞秀山訂定。陳遇乾是清嘉慶、道光年間蘇州彈詞藝人，蘇州人，早年在昆曲名班學藝，後改習彈詞，以演唱《義妖傳》《玉蜻蜓》著稱，能演能編，還創造了流派唱腔『陳調』，爲『評彈前四家』之首。《綉像義妖傳》二十八卷，五十三回，這是一部卷帙浩繁，情節豐富的唱本，人物刻畫細膩、生動，書中的白娘子善良多情，疾惡如仇，表現了市民階層反封建的思想意識。《義妖傳》後又名《白蛇傳》深受聽衆歡迎，在書壇上久演不衰。

新中國成立後，遵循推陳出新的精神，白蛇傳的故事被更多的劇種和曲種改編搬演，昆劇、京劇、越劇、川劇等都有精彩的演出。著名劇作家田漢重新改編的京劇《白蛇傳》，一九五二年十月由中國戲曲研究院戲曲實驗學校在北京首演。田漢繼承前人的成就，並加以創造性的發展，突出了白娘子與法海的矛盾，白娘子、許仙、小青的形象更加豐滿，反封建的主題更加鮮明、強烈，全劇結構完整嚴謹，語言精美而富有詩意，成爲白蛇傳題材戲曲本中的佼佼者。京劇《白蛇傳》使這個古老的故事放射出了更加絢麗的光彩。

# 人物繡像

**小　青**

　　由青蛇化作小青姑娘，愛憎分明，俠義柔腸，恨許仙軟弱搖擺，對白素貞忠心耿耿。

**法海和尚**

　　鎮江金山寺方丈，視白素貞為妖精，威逼許仙並拆散兩人婚姻，是愛情故事中的反面角色。

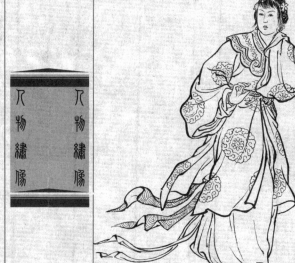

**白素貞**

　　神話傳說中四川峨眉山上的白蛇，來到人間並愛慕上許仙，表現出為追求愛情而忠貞不渝的高尚品格。

**許　仙**

　　杭州一藥鋪的夥計，巧遇白素貞後與白素貞結為夫妻，但性格軟弱，患得患失，最後終於失去美麗溫柔的妻子。

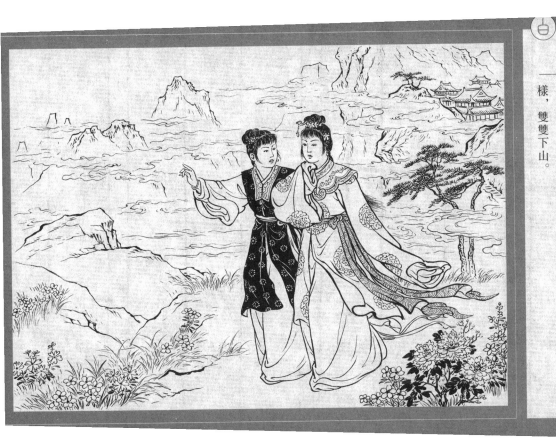

## 白蛇傳

- 一千百年來，民間流傳着一個動人的神話故事。在險峻而美麗的四川峨眉山上，有一條白蛇和一條青蛇，修煉了千年，變成兩個年輕美麗的姑娘。

- 二 她倆在山上感到非常淒涼寂寞，羨慕着人間的溫暖。在這年春天，白蛇取名白素貞，青蛇取名小青，扮作了主婢模樣，雙雙下山。

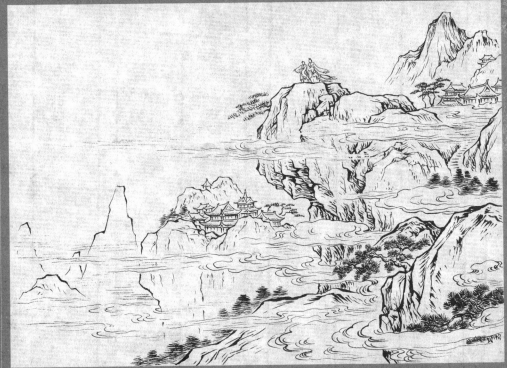

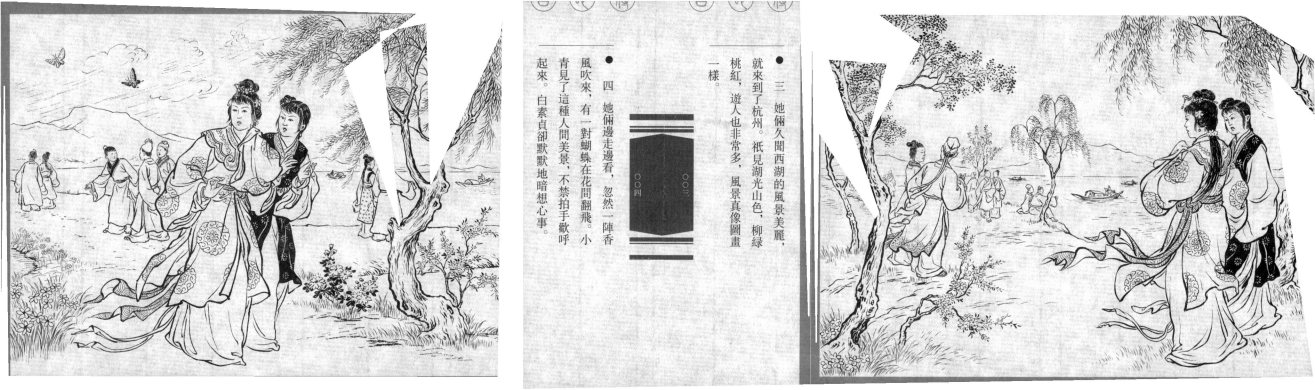

- 三 她倆久聞西湖的風景美麗，就來到了杭州。祇見湖光山色，柳綠桃紅，遊人也非常多，風景真像圖畫一樣。

- 四 她倆邊走邊看，忽然一陣香風吹來，有一對蝴蝶在花間翻飛。小青見了這種人間美景，不禁拍手歡呼起來。白素貞卻默默地暗想心事。

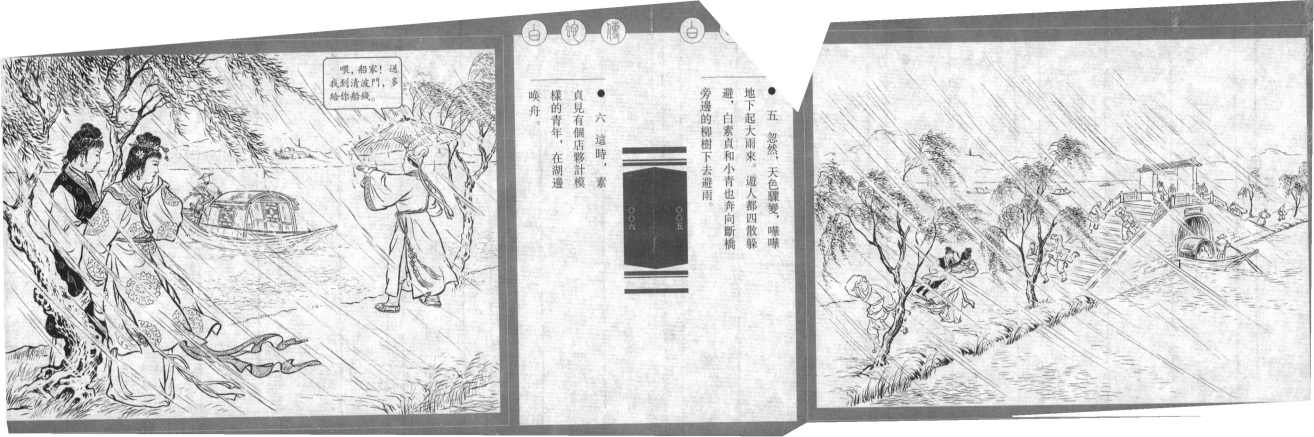

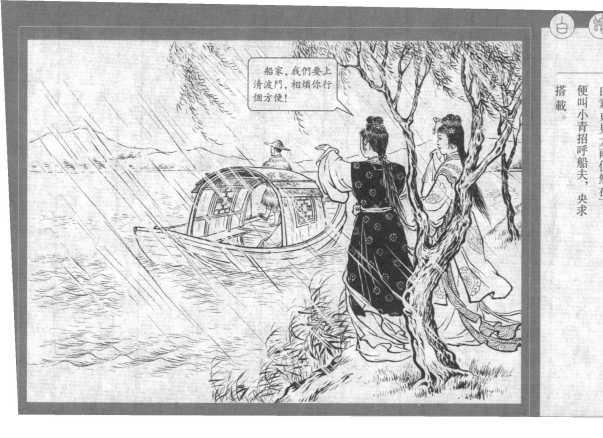

● 七　這青年名喚許仙，生得清秀健壯，在藥舖當夥計。今天清明佳節，他去掃父母墳回來，順便遊賞西湖春景，不料遇上大雨，祇得僱舟回去。

● 八　船夫蕩開了船，白素貞見大雨仍然在下，便叫小青招呼船夫，央求搭載。

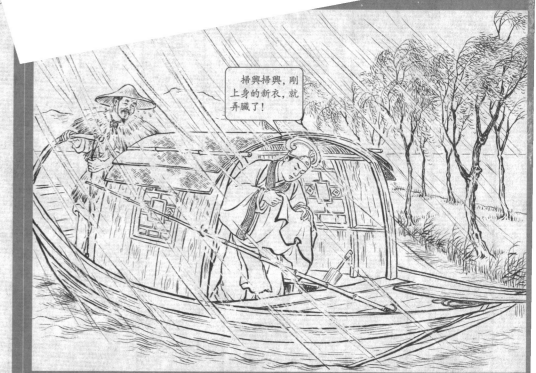

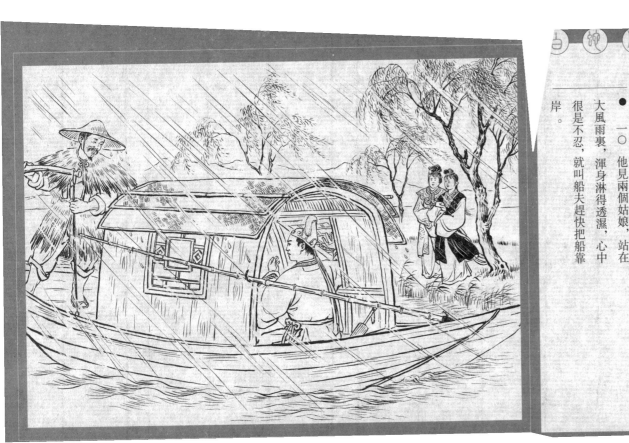

九 船夫因船上已有了客人，不便答應。許仙聽到有人要求搭船，就推開船窗向岸上張望。

一〇 他見兩個姑娘，站在大風雨裏，渾身淋得透濕，心中很是不忍，就叫船夫趕快把船靠岸。

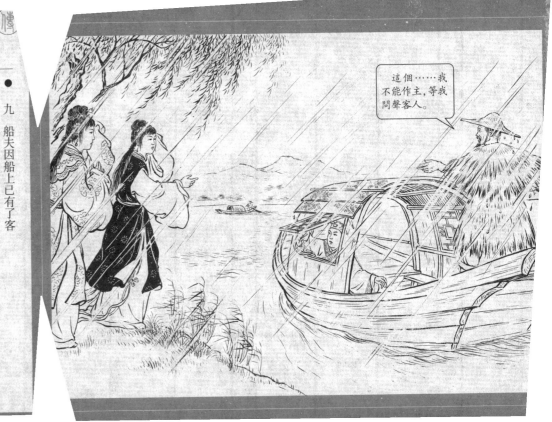

這個……我不能作主，等我問聲客人。

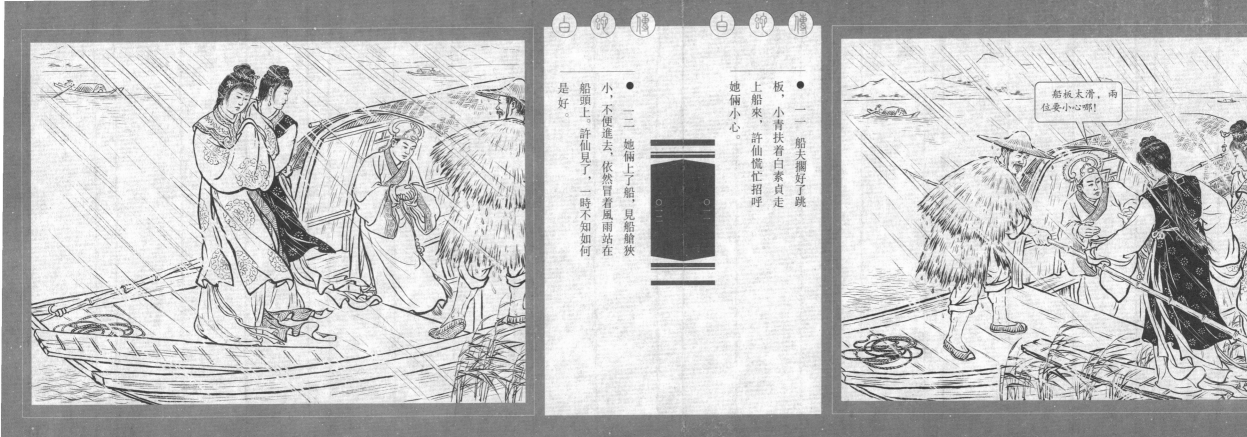

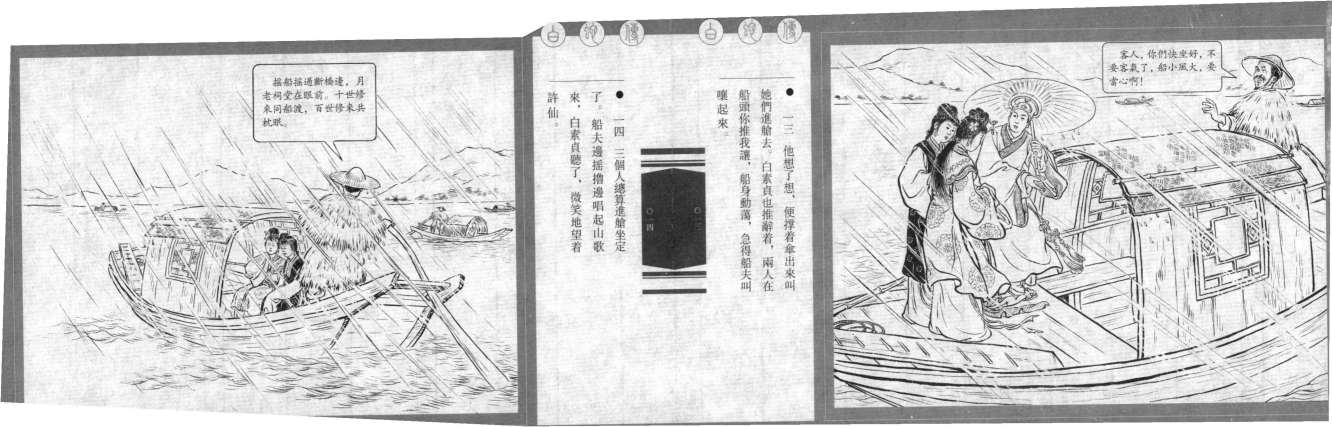

一三 他想了想，便撐着傘出來叫她們進艙去。白素貞也推辭着，兩人在船頭你推我讓，船身動蕩，急得船夫叫嚷起來。

一四 三個人總算進艙坐定了。船夫一邊搖櫓一邊唱起山歌來，白素貞聽了，微笑地望着許仙。

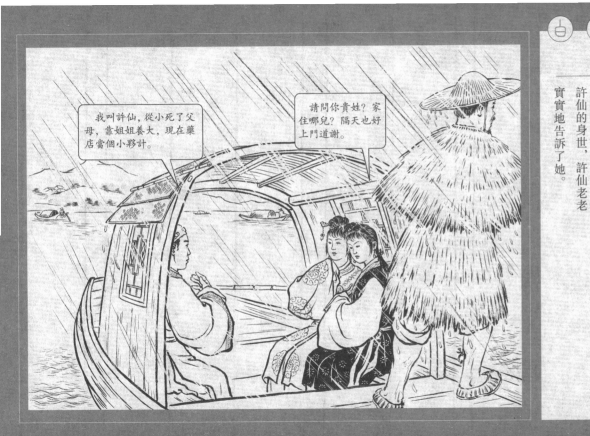

一五 許仙聽到歌聲，抬起頭來，正好和白素貞目光相對，頓時一陣面紅，又低下頭去。小青一旁看着，不禁『噗哧』一笑，回頭同白素貞竊竊私語起來。

一六 過了一會，白素貞忍不住開口問起許仙的身世，許仙老老實實地告訴了她。

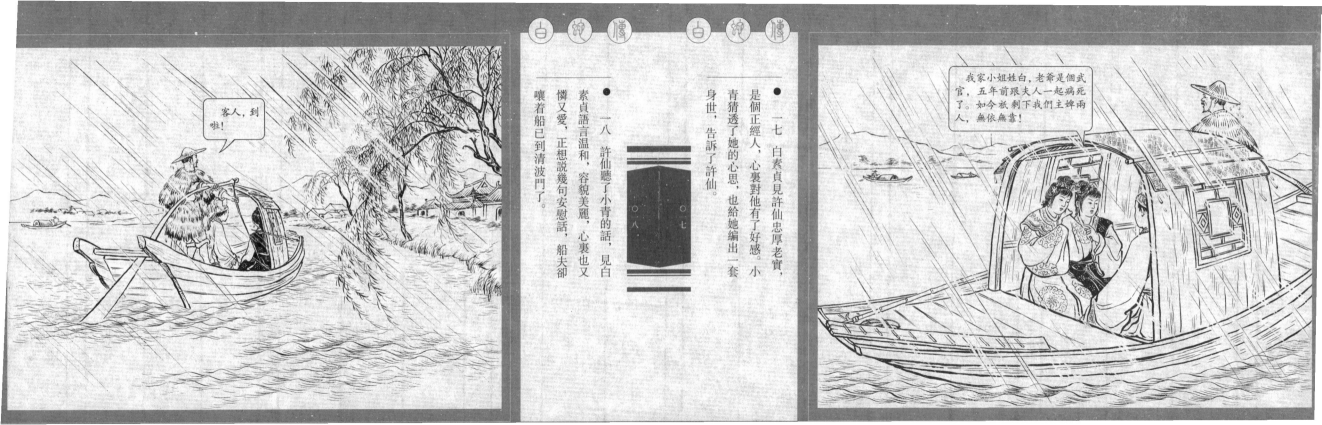

一七　白素貞見許仙忠厚老實，是個正經人，心裏對他有了好感。小青猜透了她的心思，也給她編出一套身世，告訴了許仙。

一八　許仙聽了小青的話，見白素貞語言溫和，容貌美麗，心裏也又憐又愛，正想說幾句安慰話，船夫卻嚷著船已到清波門了。

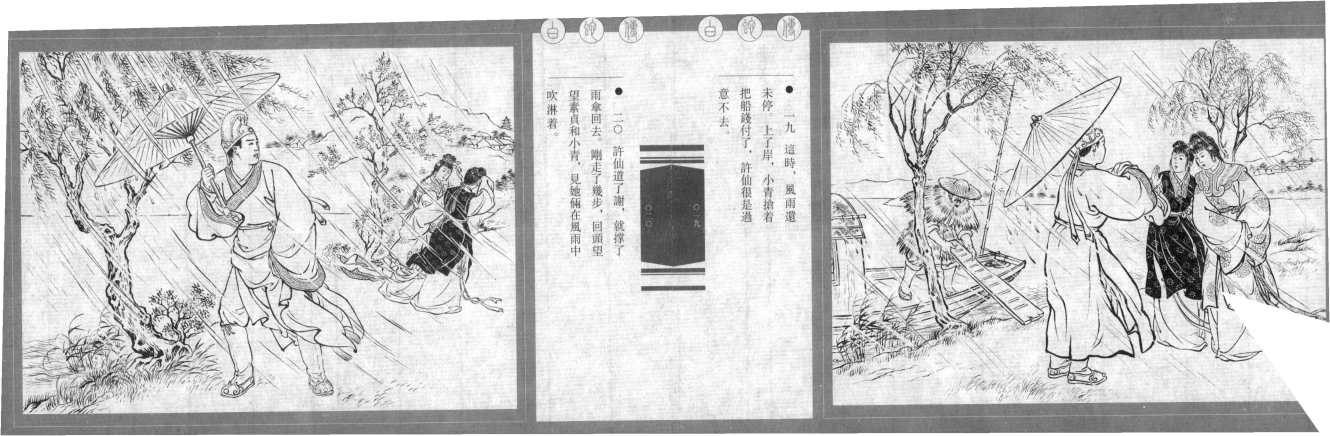

- 一九 這時，風雨還未停。上了岸，小青搶着把船錢付了，許仙很是過意不去。

- 二〇 許仙道了謝，就撐了雨傘回去。剛走了幾步，回頭望望素貞和小青，見她倆在風雨中吹淋着。

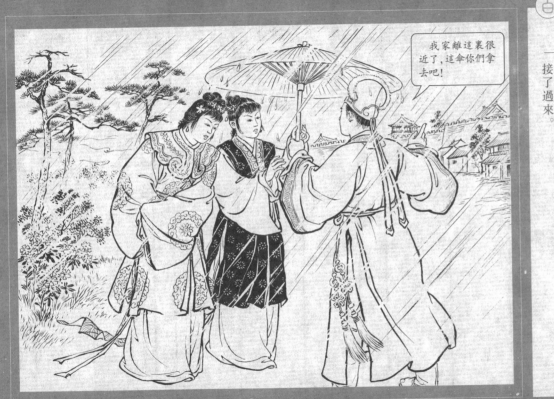

○二一 他猛地想起了手中的傘，馬上又回轉身來，招呼素貞和小青。

○二二 許仙把傘借給她倆，白素貞想了想，也不推辭，道謝了一聲，便叫小青接了過來。

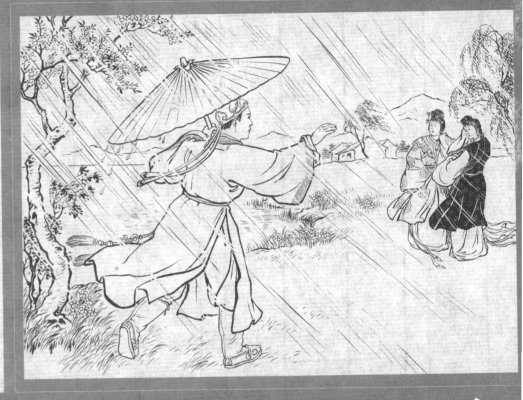

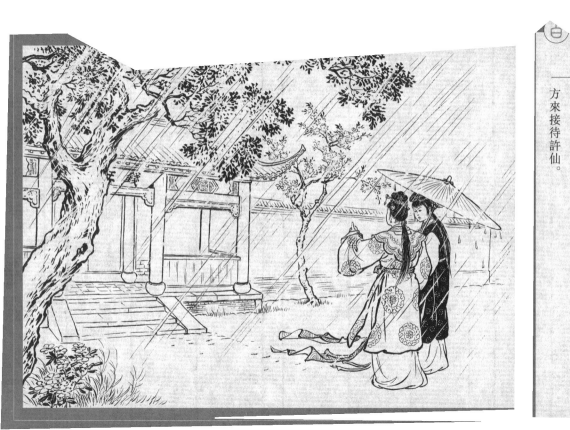

● 二三　臨別時，白素貞再三約許仙明天到錢王祠畔她家中去拿傘。許仙答應着，冒着風雨走了。

● 二四　白素貞和小青來到錢王祠。這錢王祠屋宇寬敞，裏面一向無人居住，四周也很冷清，便決定把房屋布置一下，借這個地方來接待許仙。

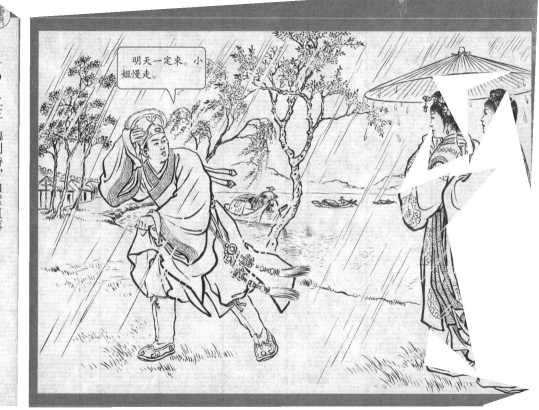

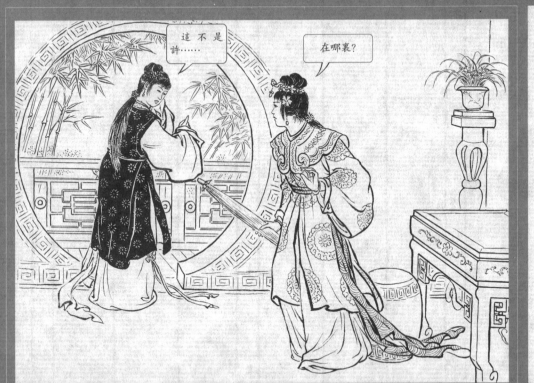

● 二五　第二天，白素貞想着許仙，手撫着雨傘，盼他快來。連小青走近她的身邊時也沒有發覺。

● 二六　小青見她這般情景，頑皮地拖長嗓音叫了一聲，白素貞以爲是許仙來了，忙迎了出去。

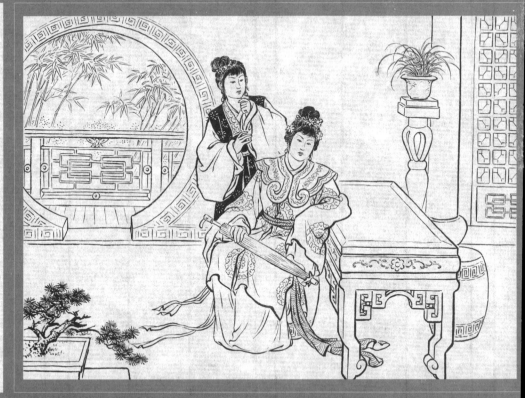

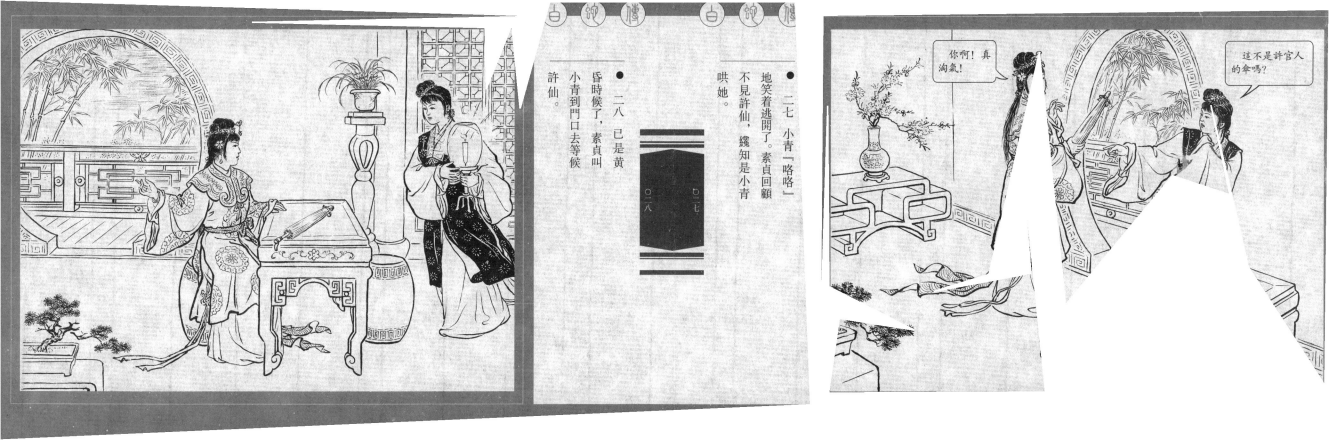

● 二七 小青『咯咯』地笑着逃開了。素貞回顧不見許仙，纔知是小青哄她。

● 二八 已是黃昏時候了，素貞叫小青到門口去等候許仙。

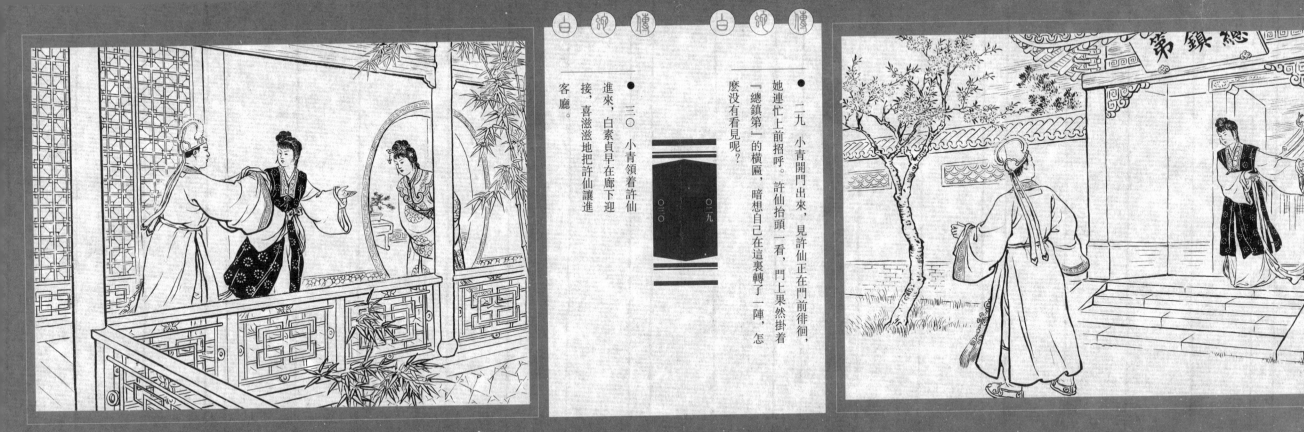

二九 小青開門出來，見許仙正在門前徘徊，她連忙上前招呼。許仙抬頭一看，門上果然掛着「總鎮第」的橫匾，暗想自己在這裏轉了一陣，怎麼沒有看見呢？

三〇 小青領着許仙進來，白素貞早在廊下迎接，喜滋滋地把許仙讓進客廳。

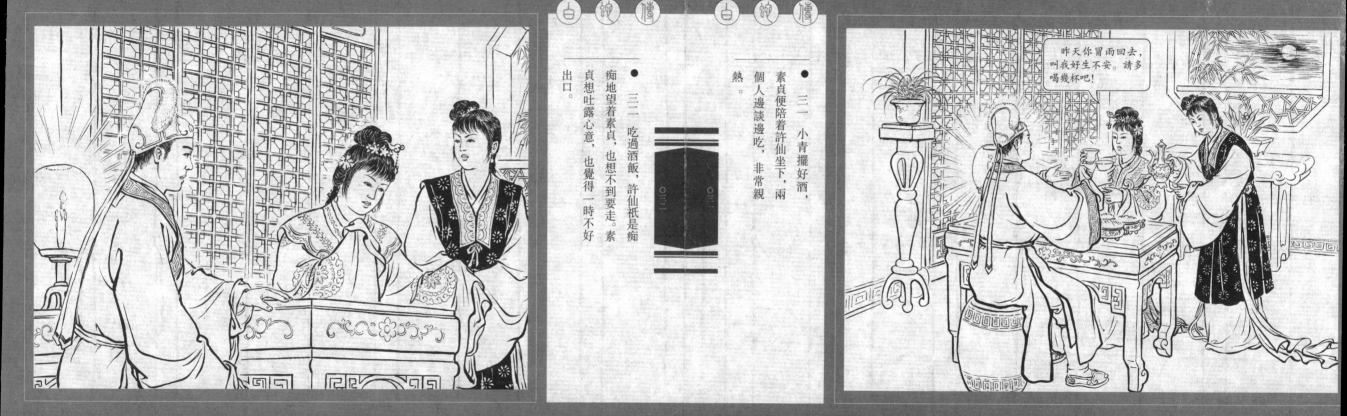

- 三一 小青擺好酒，素貞便陪着許仙坐下，兩個人邊談邊吃，非常親熱。

- 三二 吃過酒飯，許仙祇是痴痴地望着素貞，也想不到要走。素貞想吐露心意，也覺得一時不好出口。

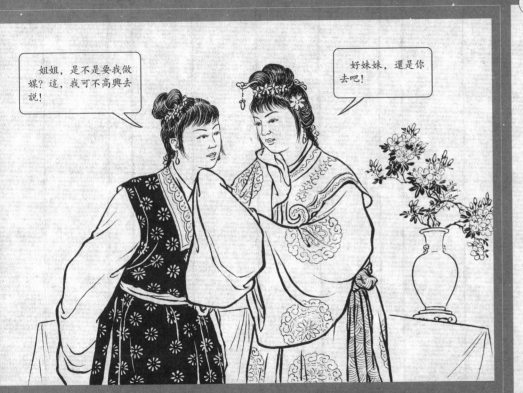

○三三 素貞暗中一拉小青的衣角,站起身來對着許仙微微一笑,走進房去。這時許仙纔想起自己也該走了,便起身告辭,小青留住了許仙。

○三四 小青留住許仙,自己跟着素貞來到房裏。素貞正要託她做媒,不料她早就猜到了,先裝着不管,白素貞説了一陣好話,她纔答應。

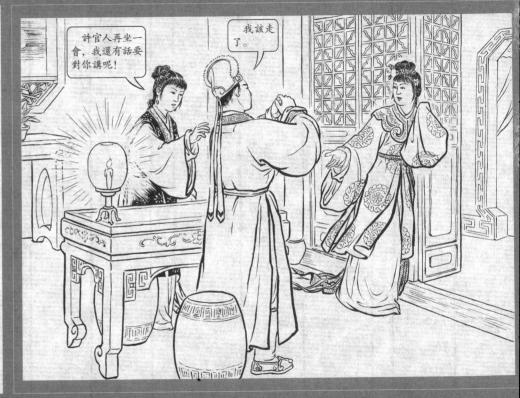

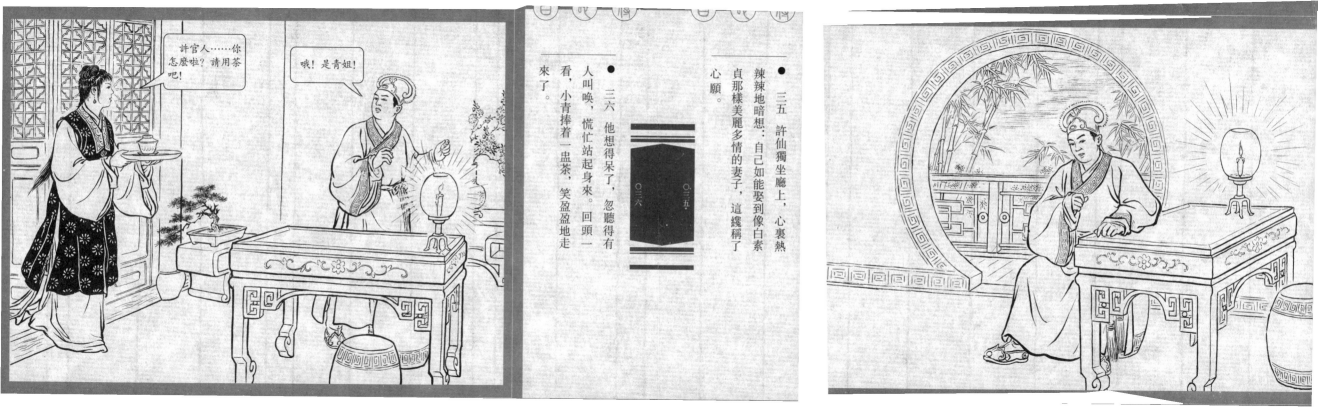

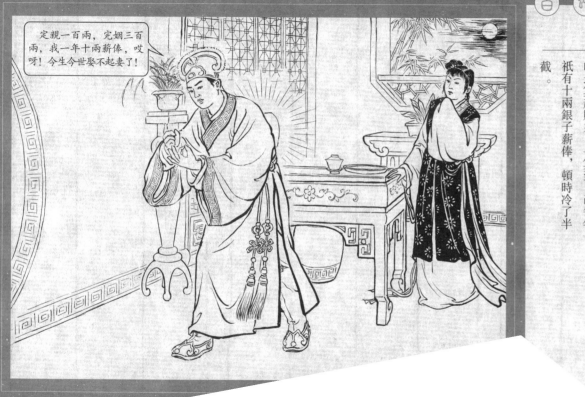

白蛇傳

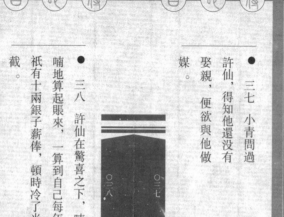

三七 小青問過許仙，得知他還沒有娶親，便欲與他做媒。

三八 許仙在驚喜之下，喃喃地算起賬來，一算到自己每年祇有十兩銀子薪俸，頓時冷了半截。

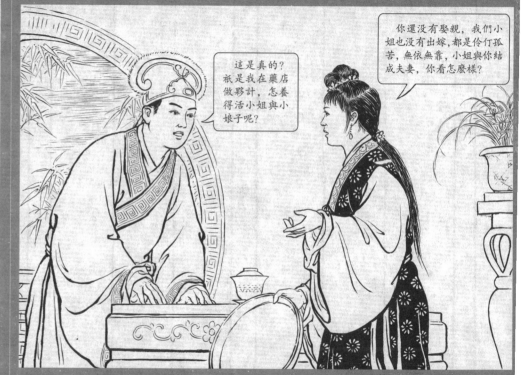

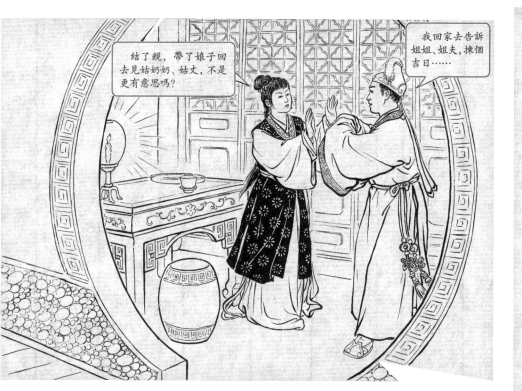

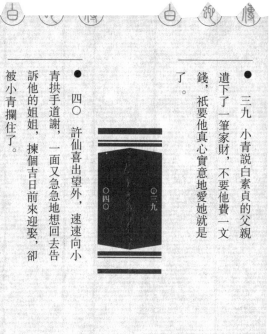

● 三九 小青說白素貞的父親遺下了一筆家財，不要他費一文錢，祇要他真心實意地愛她就是了。

● 四〇 許仙喜出望外，速速向小青拱手道謝，一面又急急地想回去告訴他的姐姐，揀個吉日前來迎娶，卻被小青攔住了。

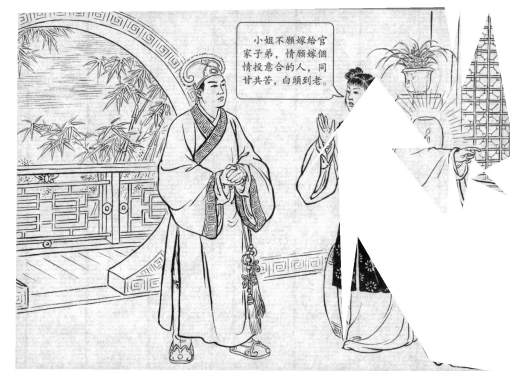

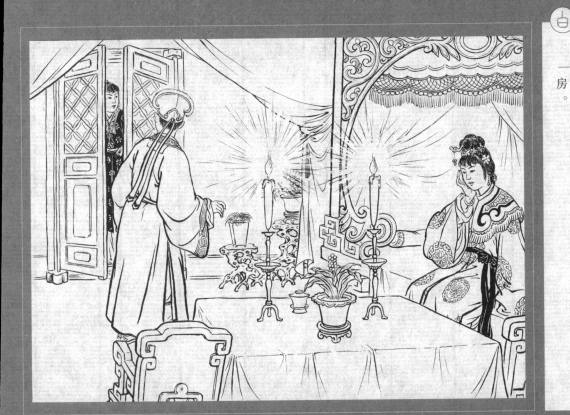

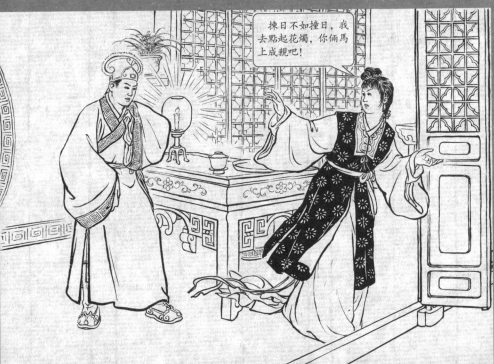

● 四一　小青喜冲冲地給他倆準備花燭去了。許仙心裏歡喜得不知如何是好。

● 四二　當晚，白素貞和許仙行過婚禮，小青把他倆送入洞房。

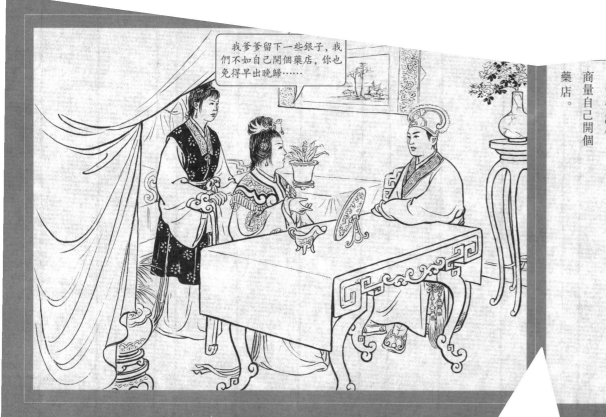

- 四三 第二天早晨,許仙忽然想起一夜沒有回店,唯恐店主責怪,便吞吞吐吐地對素貞說要回店去。

- 四四 素貞留住許仙,商量自己開個藥店。

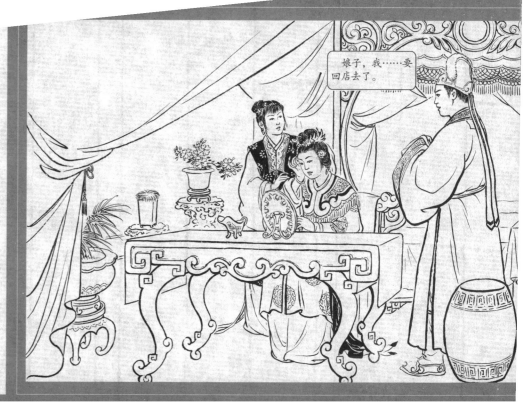

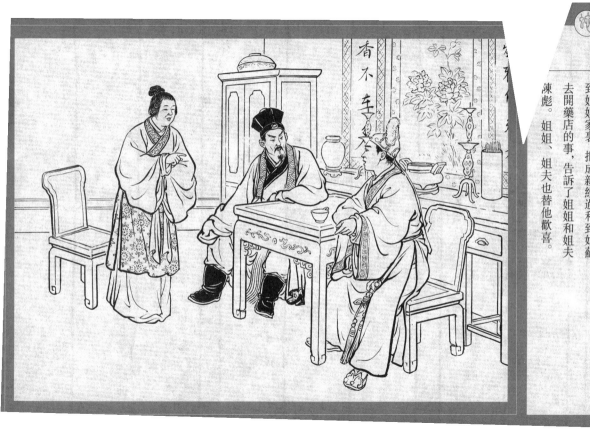

## 白蛇傳

- 四五 素貞因許仙一向貧寒，忽然娶妻開店，在本地難免使外人起疑心，她把打算搬到蘇州去的心意對許仙説了，許仙連聲道好。

- 四六 夫妻商量停當，許仙回到姐姐家裏，把成親經過和到姑蘇去開藥店的事，告訴了姐姐和姐夫陳彪。姐姐、姐夫也替他歡喜。

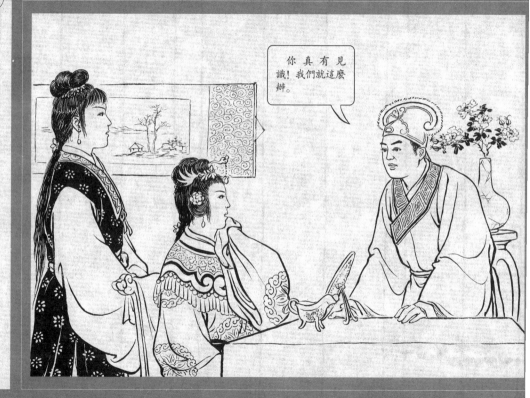

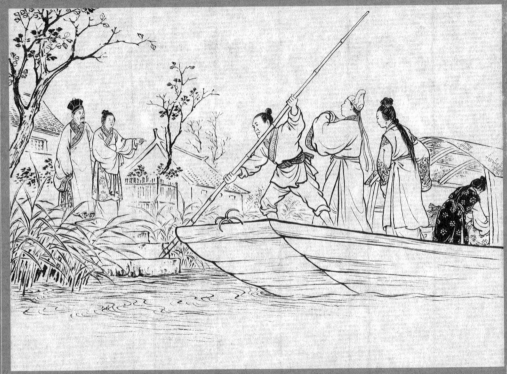

- 四七 許仙又到店裏辭去生意。隔了幾天，便僱了一隻船，全家遷往蘇州。動身的時候，許仙的姐姐和姐夫都來送行。

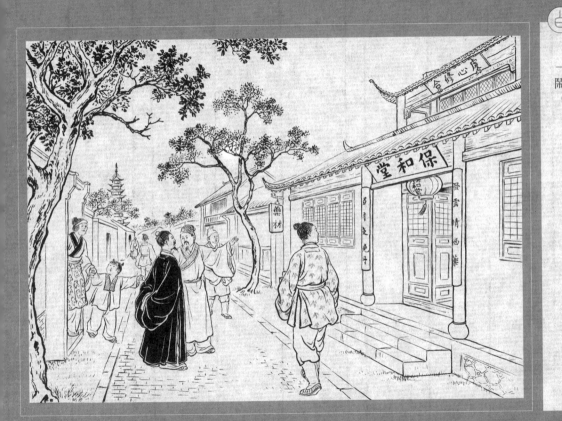

- 四八 他們到了蘇州，找到一幢房屋，開了一家保和堂藥店。開張的那天，張燈結彩，十分熱鬧。

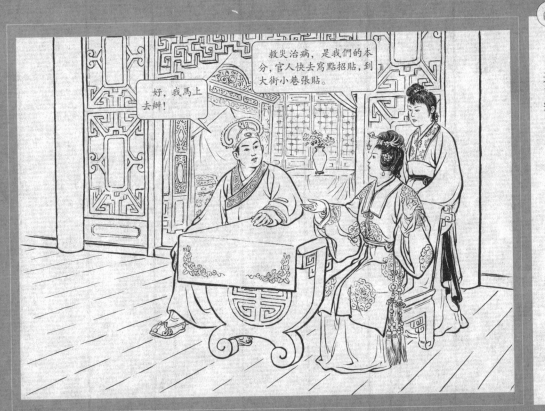

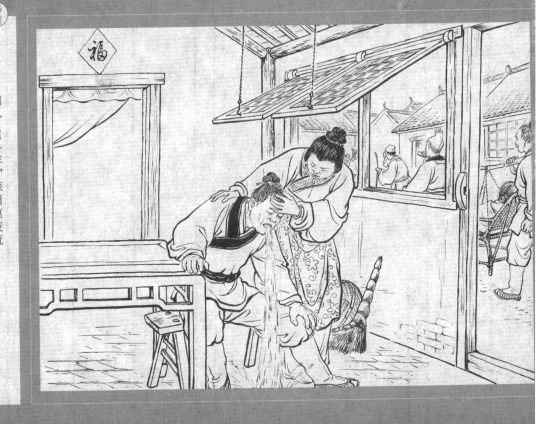

● 四九　這一年，蘇州瘟疫流行，染病的人上吐下瀉，不到一晝夜就送了性命，鬧得人心非常恐慌。

● 五〇　素貞見瘟疫猖獗，親自配製了一種專治疫病的「避瘟丹」，要許仙施送貧病。

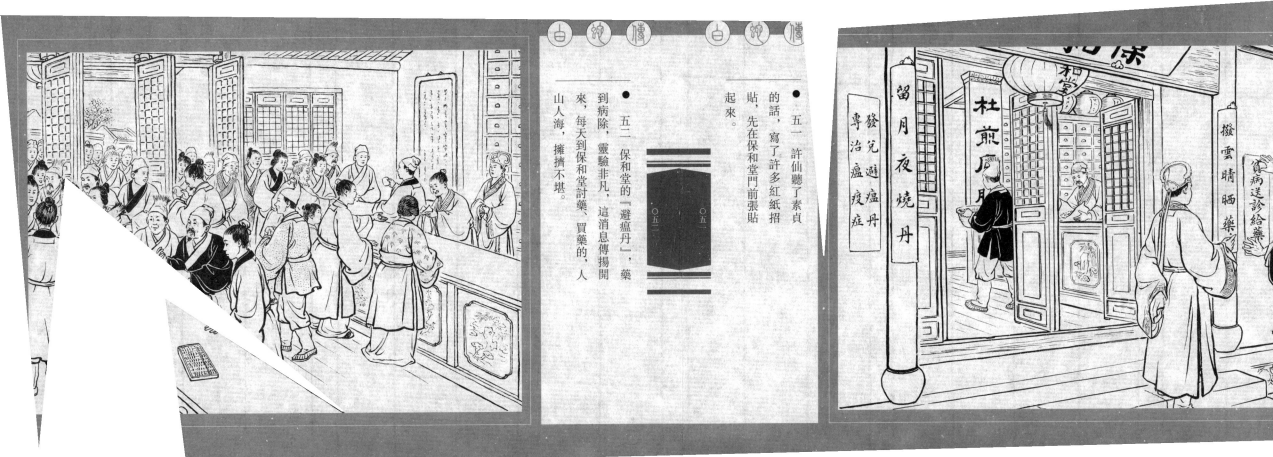

● 五一 許仙聽了素貞的話，寫了許多紅紙招貼，先在保和堂門前張貼起來。

● 五二 保和堂的「避瘟丹」，藥到病除，靈驗非凡，這消息傳揚開來，每天到保和堂討藥、買藥的，人山人海，擁擠不堪。

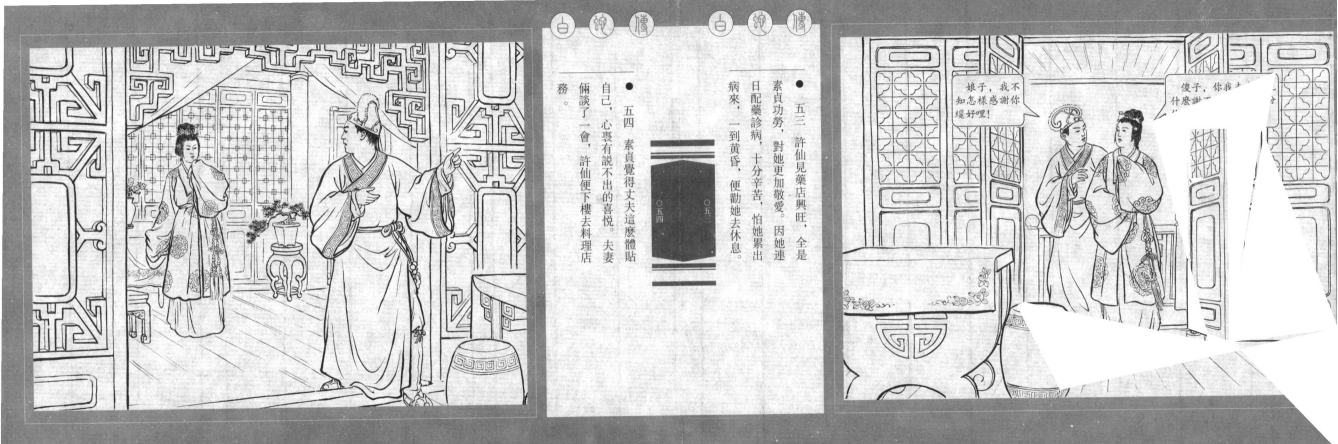

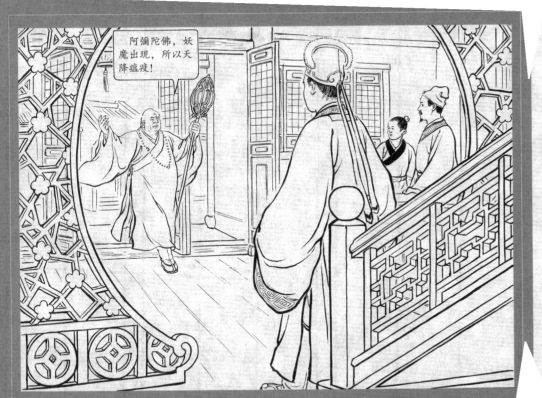

● 五五 且說鎮江金山寺方丈法海,有一天來到了姑蘇城。

● 五六 這天他闖到保和堂來,許仙見一位老和尚兩眼半垂,手執禪杖,口中自言自語,不知說些什麼,心中不禁一怔。

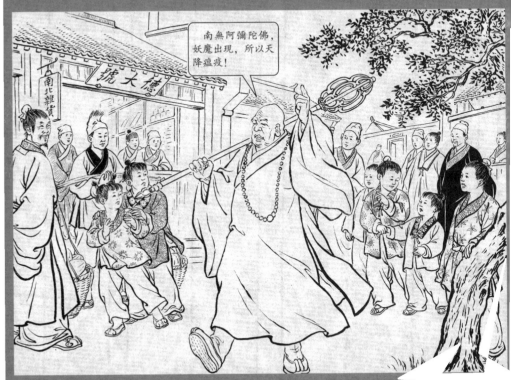

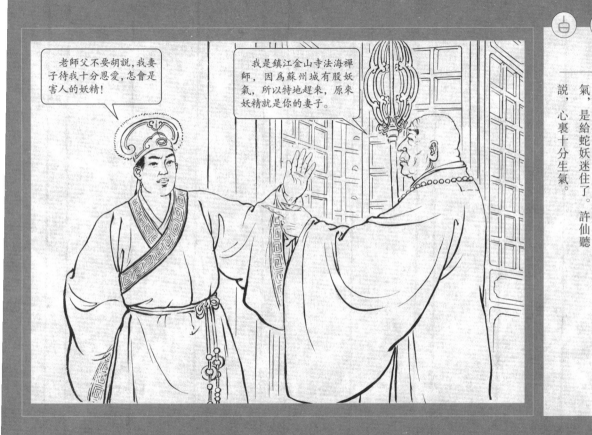

○五七 法海走到許仙跟前,冷冰冰地打了一個問訊,說是給許仙看病來了。

○五八 許仙不信自己有病,法海把他拖到一旁,說他臉有黑氣,是給蛇妖迷住了。許仙聽說,心裏十分生氣。

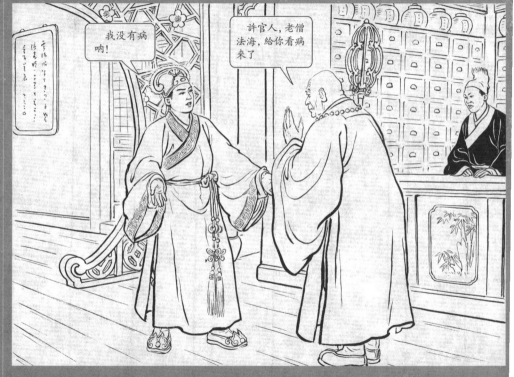

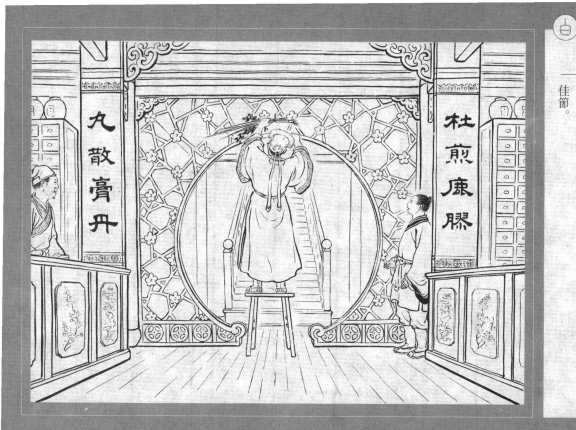

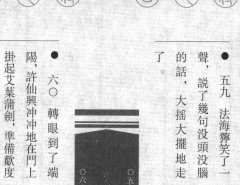

- 五九 法海獰笑了一聲，說了幾句沒頭沒腦的話，大搖大擺地走了。
- 六〇 轉眼到了端陽，許仙興冲冲地在門上掛起艾葉蒲劍，準備歡度佳節。

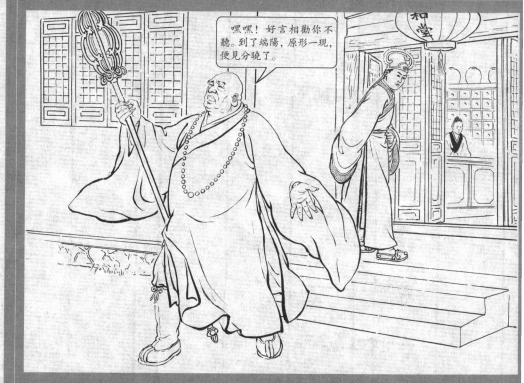

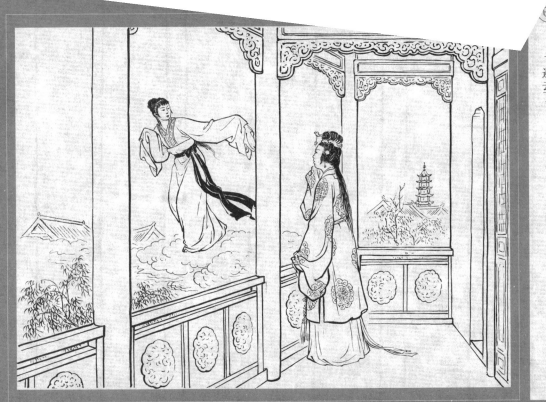

白蛇傳 白蛇傳

- 六一 誰知這端陽節卻是素貞和小青的一個難關。小青恐怕到時顯露原形，難免引起許仙驚疑，便勸素貞同往深山暫避一時。

- 六二 素貞因自己與許仙情愛很深，恐離開使其心疑，不便離開，小青祇得向她叮囑了幾句，獨自逕往附近山中躲避去了。

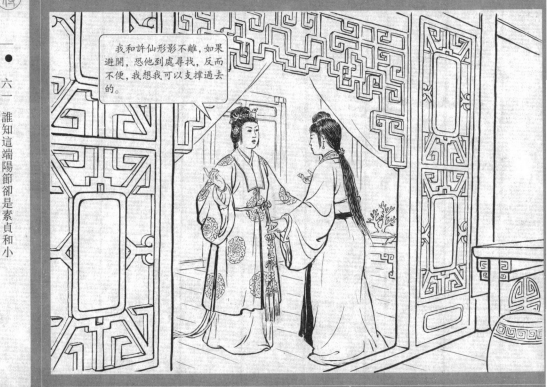

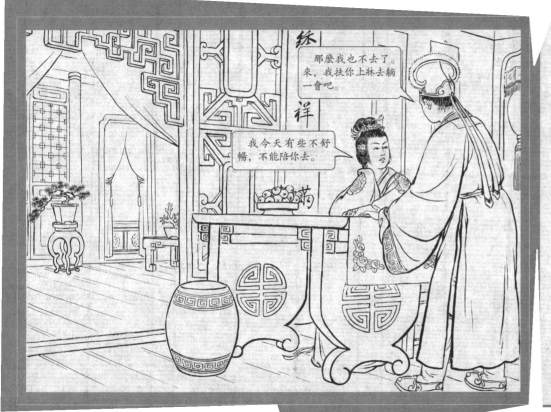

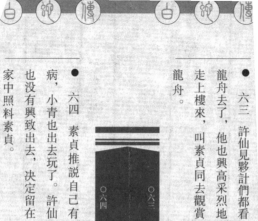

- 六三　許仙見夥計們都看龍舟去了，他也興高采烈地走上樓來，叫素貞同去觀賞龍舟。

- 六四　素貞推說自己有病，小青也出去玩了。許仙也沒有興致出去，決定留在家中照料素貞。

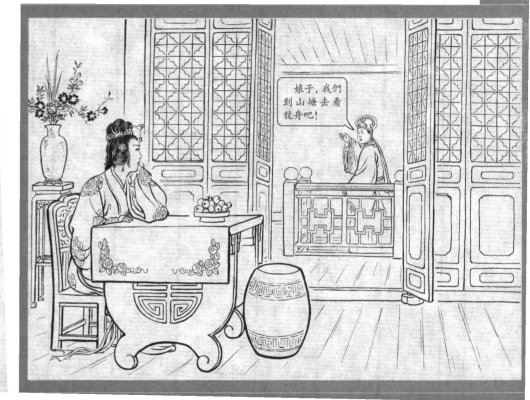

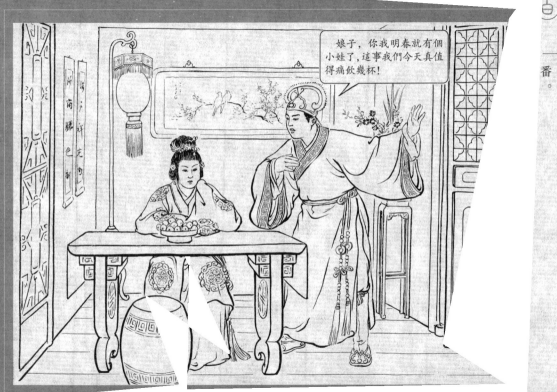

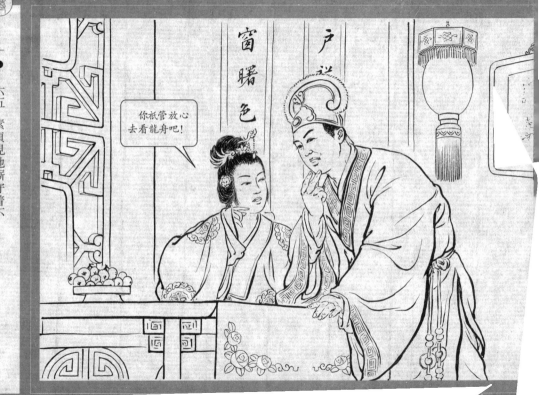

- 六五 素貞見他廝守着不走,滿想把他打發開去,就低聲告訴他説,她並非有病,是有了孕了。

○六五

- 六六 誰知許仙聽了,喜得手舞足蹈,反要下樓去拿些酒菜來和素貞慶賀一番。

○六六

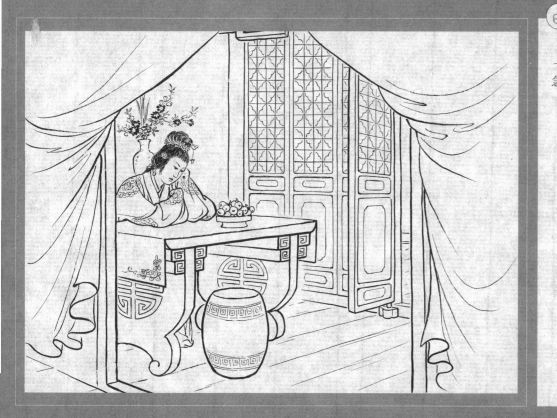

- 六七　素貞想要攔阻許仙，可是他早像一陣風似的奔下樓去了。

- 六八　素貞知道許仙會勸她喝酒，糾纏不清，心裏暗暗着急。

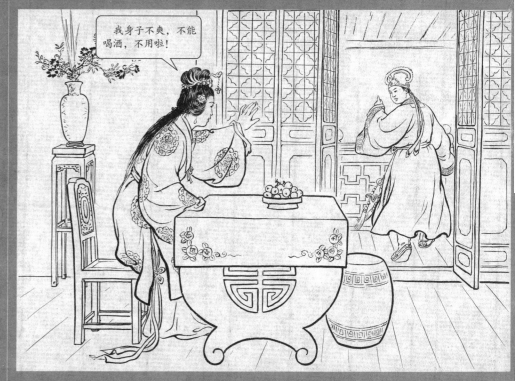

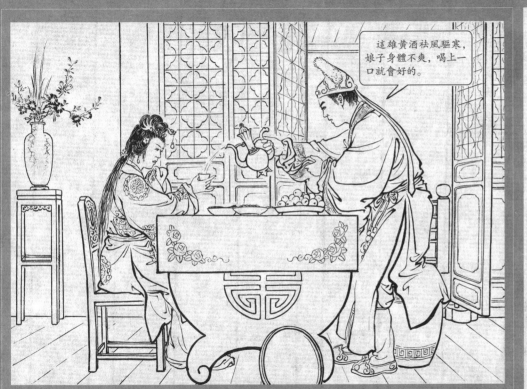

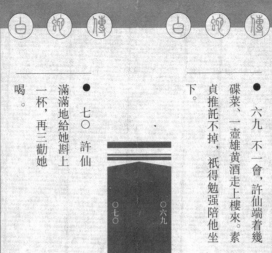

●六九 不一會,許仙端著幾碟菜,一壺雄黃酒走上樓來。素貞推託不掉,祇得勉強陪他坐下。

●七○ 許仙滿滿地給她斟上一杯,再三勸她喝。

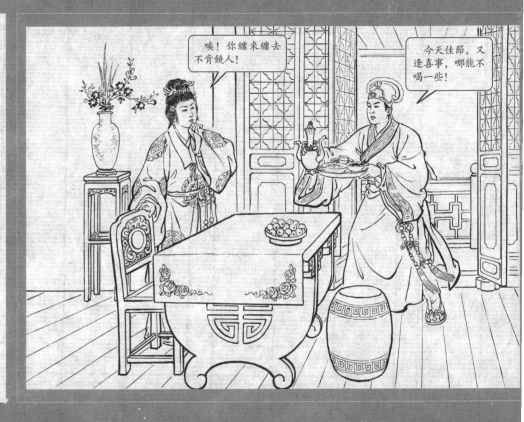

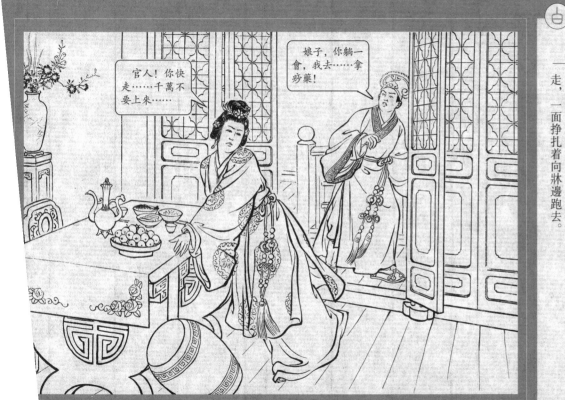
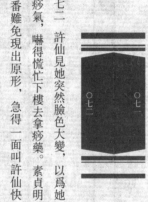
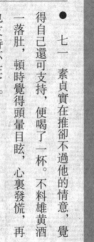
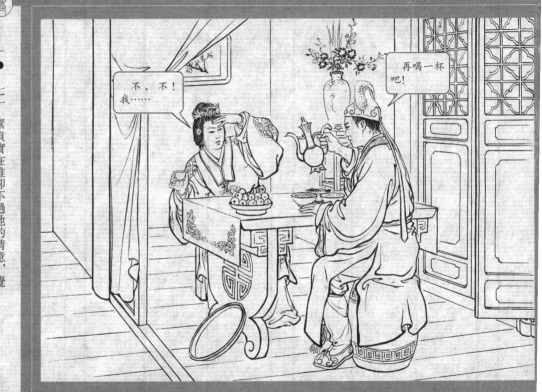

七一 素貞實在推卻不過他的情意，覺得自己還可支持，便喝了一杯。不料雄黃酒一落肚，頓時覺得頭暈目眩，心裏發慌，再也支持不住了。

七二 許仙見她突然臉色大變，以爲她犯了痧氣，嚇得慌忙下樓去拿痧藥。素貞明知此番難免現出原形，急得一面叫許仙快走，一面掙扎着向牀邊跑去。

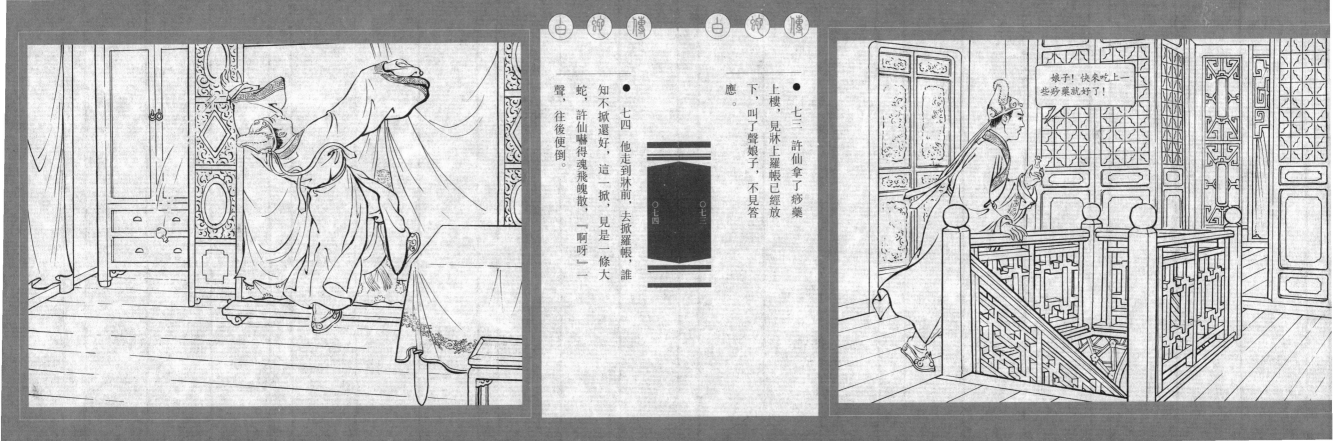

- 七三 許仙拿了痧藥上樓，見牀上羅帳已經放下，叫了聲娘子，不見答應。
- 七四 他走到牀前，去掀羅帳，誰知不掀還好，這一掀，見是一條大蛇，許仙嚇得魂飛魄散，「啊呀」一聲，往後便倒。

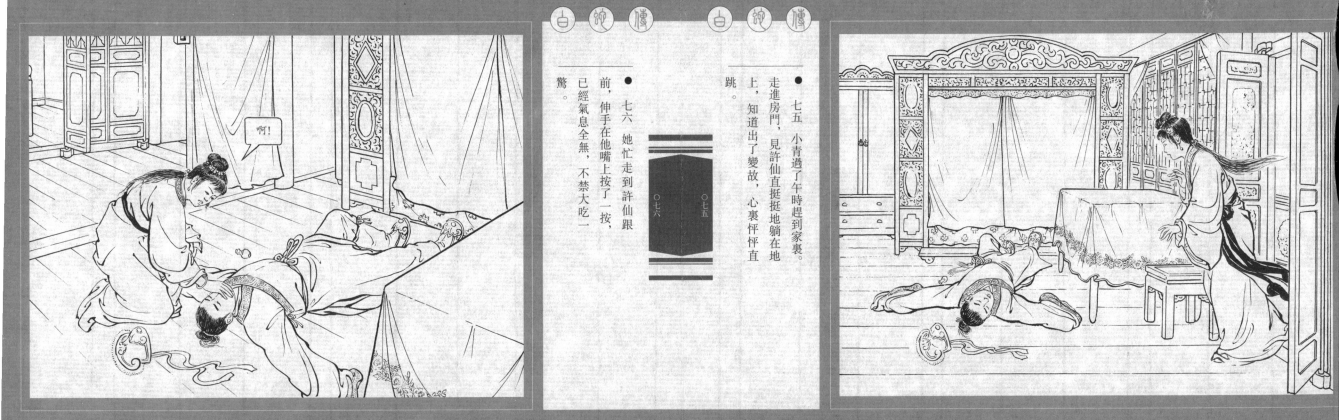

- 七五 小青過了午時趕到家裏。走進房門，見許仙直挺挺地躺在地上，知道出了變故，心裏怦怦直跳。

- 七六 她忙走到許仙跟前，伸手在他嘴上按了一按，已經氣息全無，不禁大吃一驚。

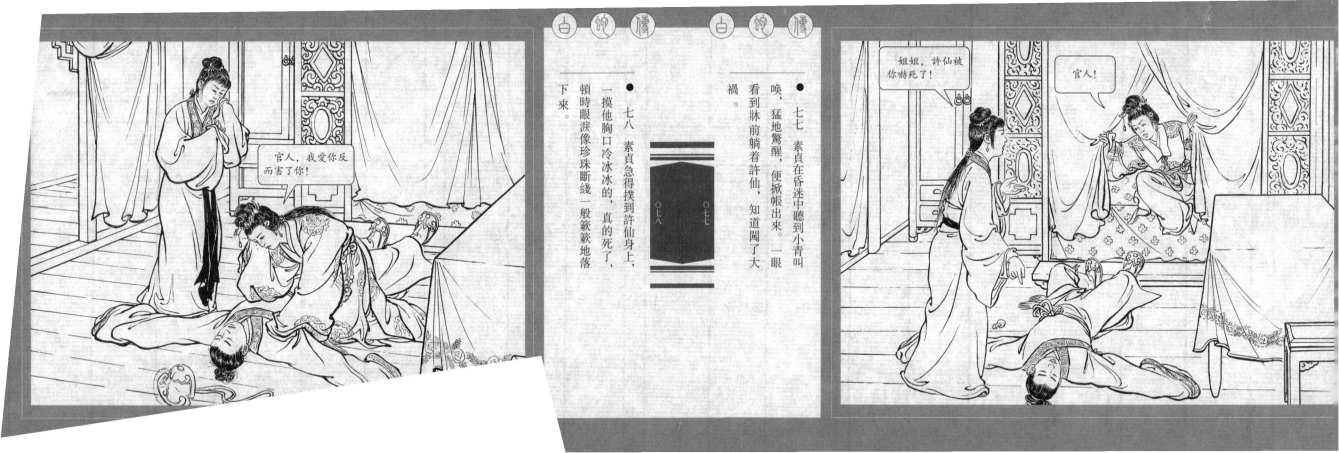

七七 素貞在昏迷中聽到小青叫喚，猛地驚醒，便掀帳出來。一眼看到牀前躺着許仙，知道闖了大禍。

七八 素貞急得撲到許仙身上，一摸他胸口冷冰冰的，真的死了，頓時眼淚像珍珠斷綫一般簌簌地落下來。

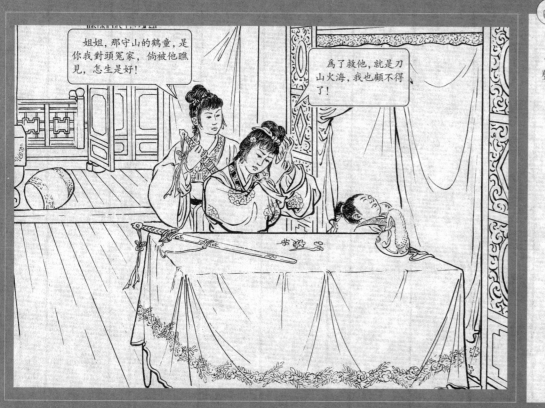

七九 小青在一旁勸她。她想了一會，便告訴小青說，她決意拚着性命，上昆侖山去盜靈芝仙草，搭救許仙性命。

八〇 她打定主意，便叫小青幫着把許仙安放在牀上。又叮囑小青好好守護，祇說許仙有病在牀，不可走漏風聲。

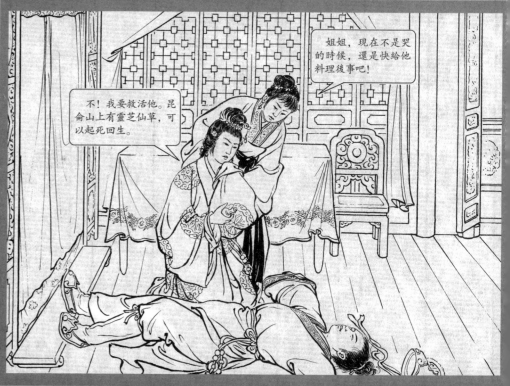

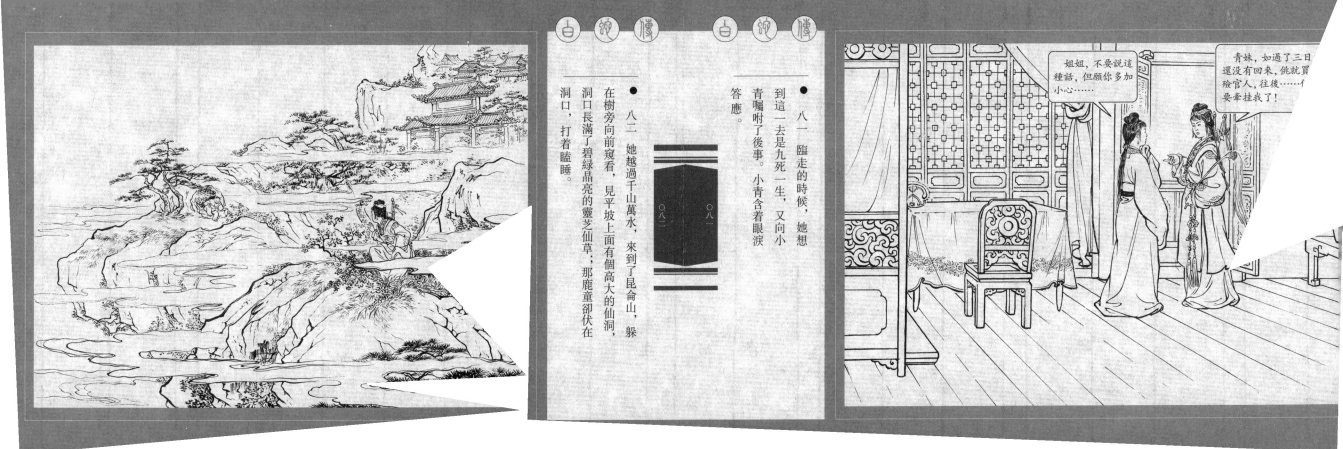

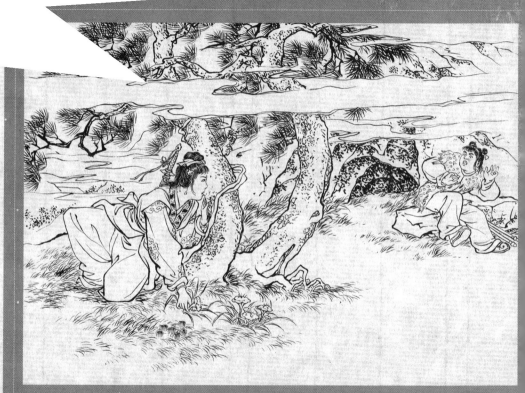

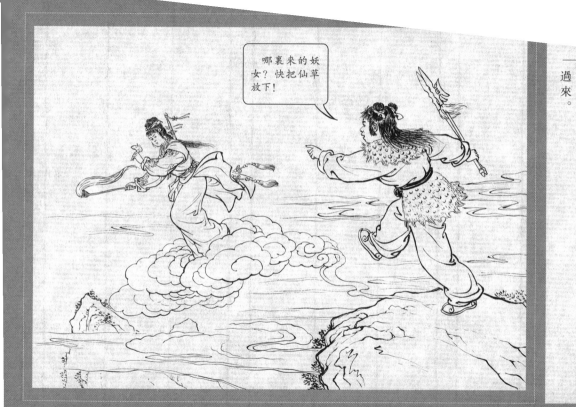

● 八三 素貞乘機閃身出來，走上平坡，悄悄地採了一棵靈芝仙草。這時，鹿童忽然醒來，睡眼惺忪地看見有人盜草，不禁大吃一驚。

● 八四 素貞仙草到手，不敢停留，急忙逃走。鹿童大喝一聲，追了過來。

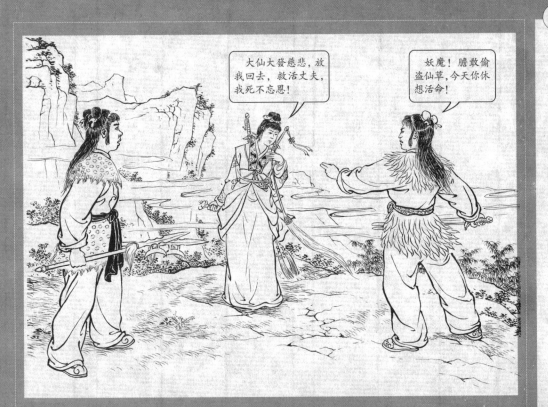

八五 這時，突然傳來一聲鶴唳，鶴童迎面追來。素貞心中暗暗叫苦。

八六 她定了定神，落到地上，鶴、鹿二童一前一後，擋住去路。素貞向他倆央求。

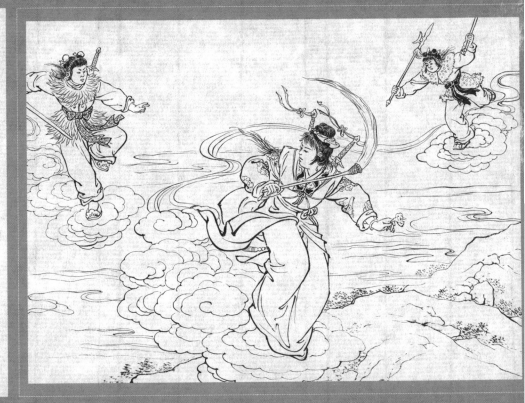

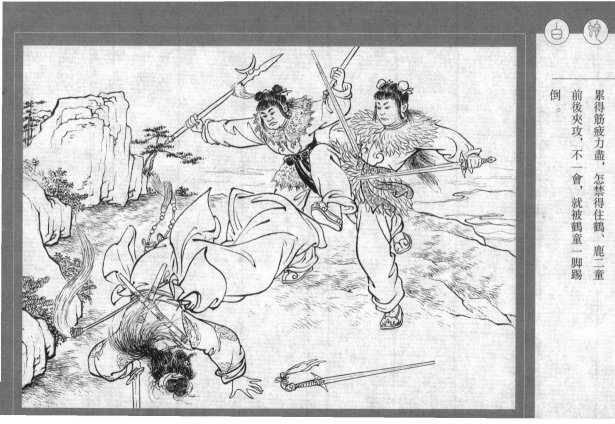

- 八七 鶴童不由分說，一劍砍將過來，素貞見哀求無效，便把仙草銜在嘴裏，拚死抵抗。
- 八八 素貞奔走了一晝夜，已經累得筋疲力盡，怎禁得住鶴、鹿二童前後夾攻，不一會，就被鶴童一腳踢倒。

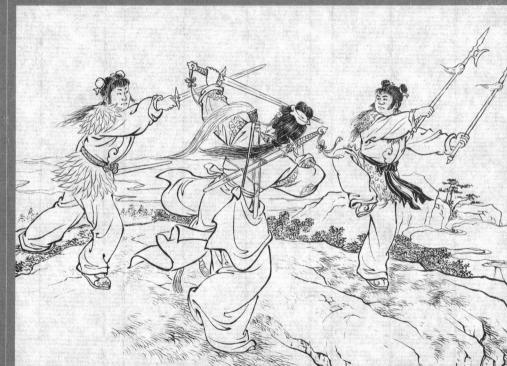

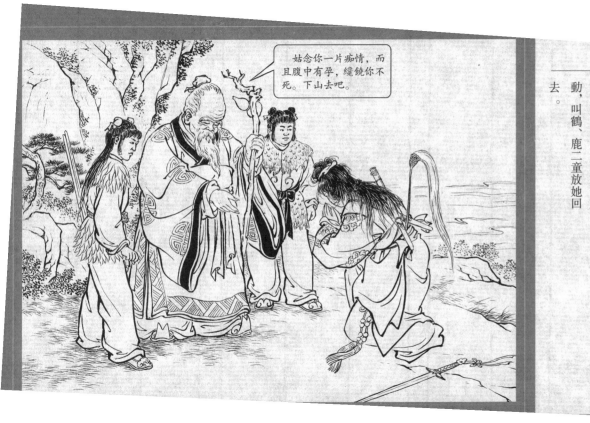

八九 鶴童正舉劍要殺素貞，在這危急關頭，南極仙翁聞訊趕到，喝住了鶴童。

九〇 南極仙翁問明情由，被素貞的痴情感動，叫鶴、鹿二童放她回去。

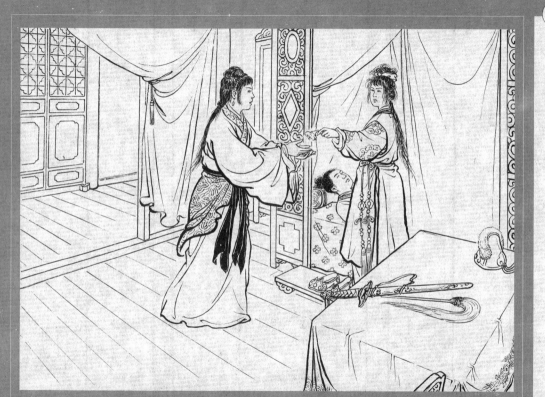

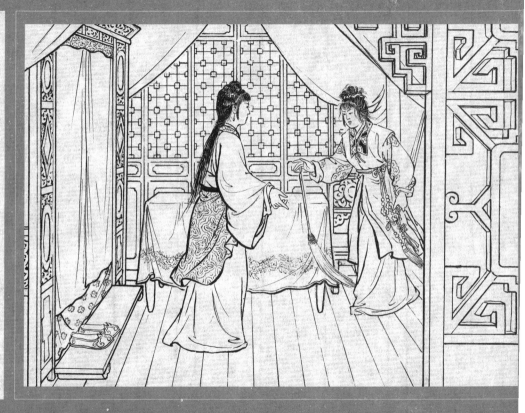

- 九一 白素貞得了仙草，急急地趕回到了家裏。

- 九二 她奔到牀前，掀帳看了看許仙，從懷中掏出仙草，叫小青趕快生火煎藥。

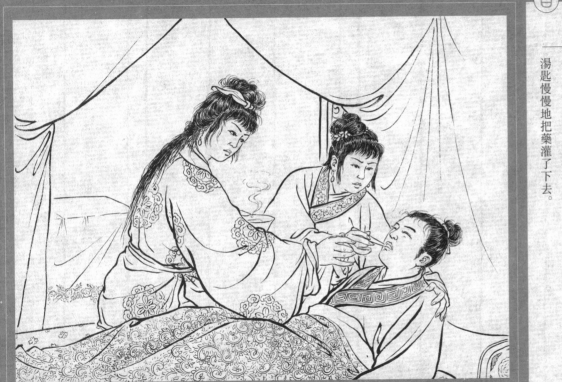

白蛇傳 白蛇傳

● 九三 小青搧爐煎藥，素貞把盜草的經過告訴她。她聽到素貞和鶴童拚死相鬥，險些喪命的經過，也不覺流下淚來。

● 九四 藥煎好後，素貞倒入碗內，喚小青幫着扶起許仙，用銀簪撬開他的牙關，拿湯匙慢慢地把藥灌了下去。

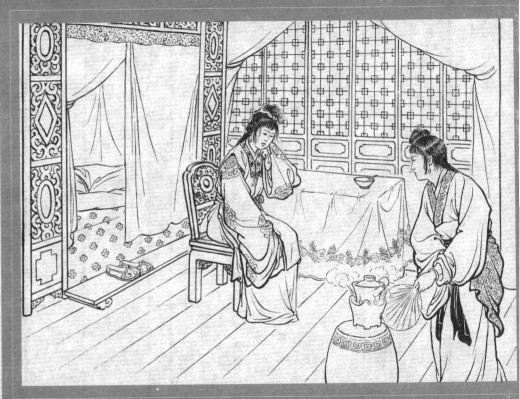

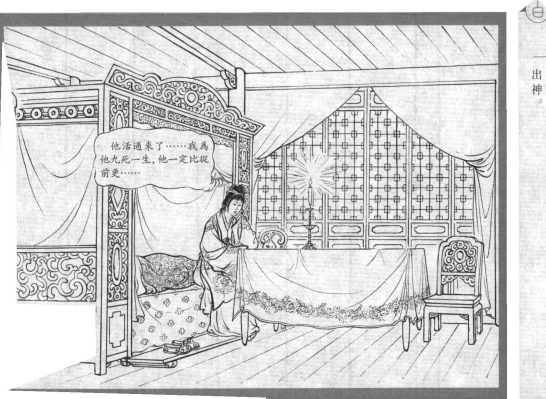

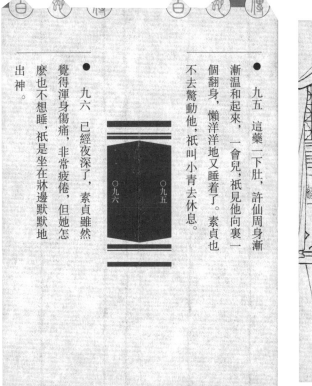

- 九五 這藥一下肚，許仙周身漸漸溫和起來，一會兒，祇見他向裏一個翻身，懶洋洋地又睡着了。素貞也不去驚動他，祇叫小青去休息。

- 九六 已經夜深了，素貞雖然覺得渾身傷痛，非常疲倦，但她怎麼也不想睡，祇是坐在牀邊默默地出神。

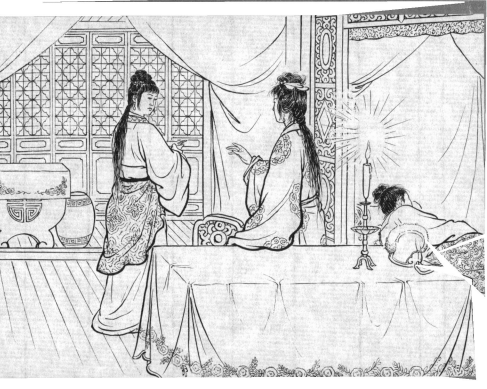

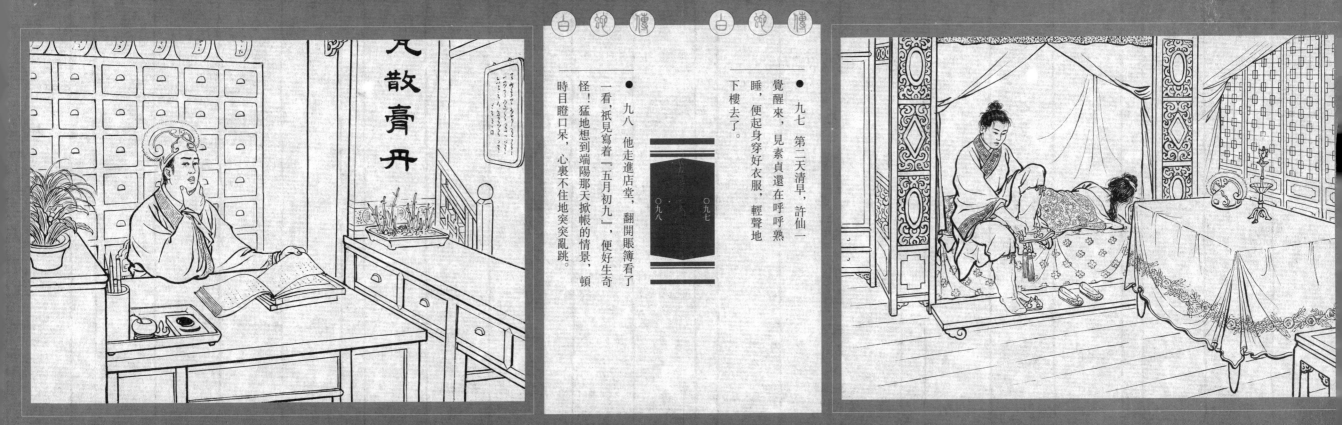

白蛇傳

● 九七 第二天清早,許仙一覺醒來,見素貞還在呼呼熟睡,便起身穿好衣服,輕聲地下樓去了。

● 九八 他走進店堂,翻開賬簿看了一看,祇見寫着『五月初九』,便好生奇怪!猛地想到端陽那天掀帳的情景,頓時目瞪口呆,心裏不住地突突亂跳。

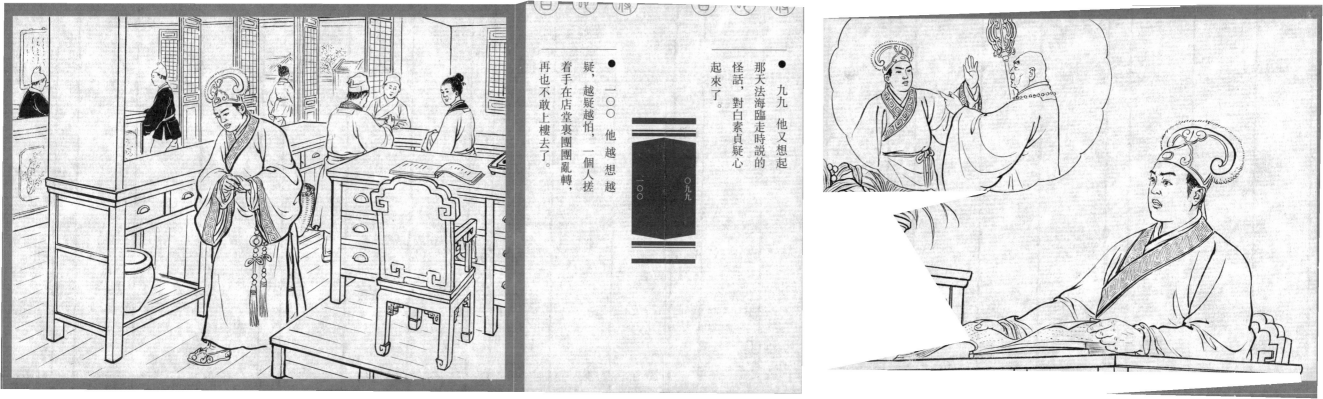

- 九九 他又想起那天法海臨走時說的怪話，對白素貞疑心起來了。

- 一〇〇 他越想越疑，越疑越怕，一個人搓着手在店堂裏團團亂轉，再也不敢上樓去了。

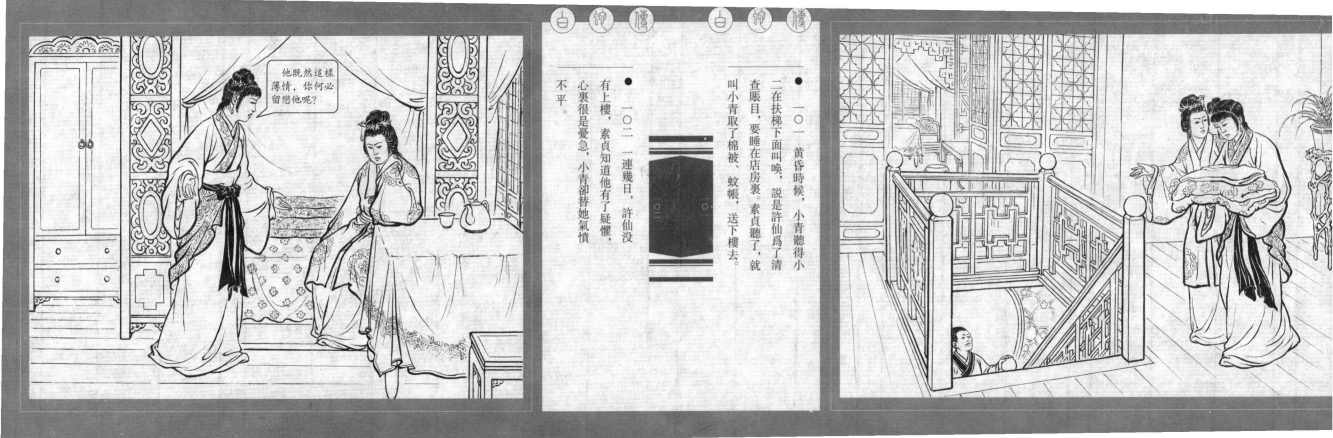

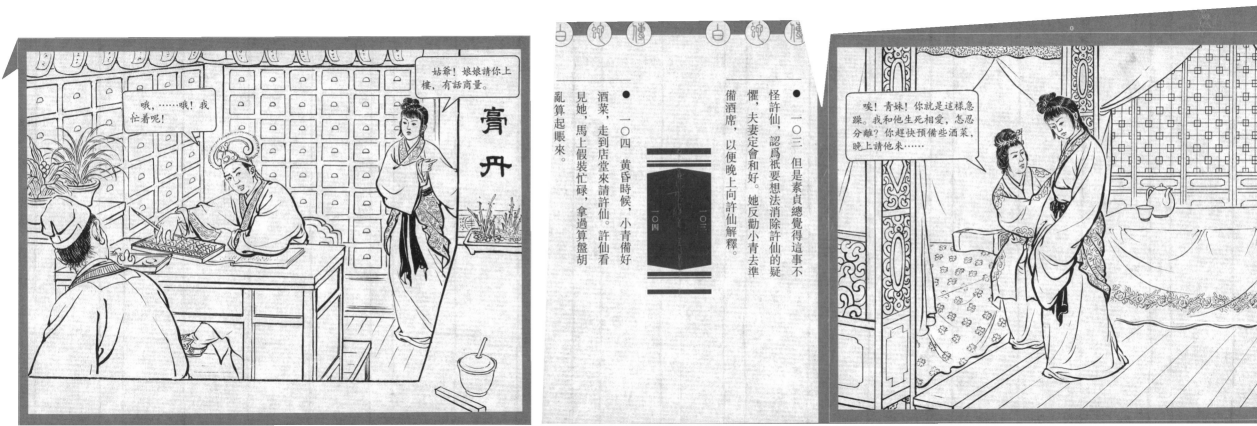

一〇三 但是素貞總覺得這事不怪許仙，認爲祇要想法消除許仙的疑懼，夫妻定會和好。她反勸小青去準備酒席，以便晚上向許仙解釋。

一〇四 黃昏時候，小青備好酒菜，走到店堂來請許仙。許仙看見她，馬上假裝忙碌，拿過算盤胡亂算起賬來。

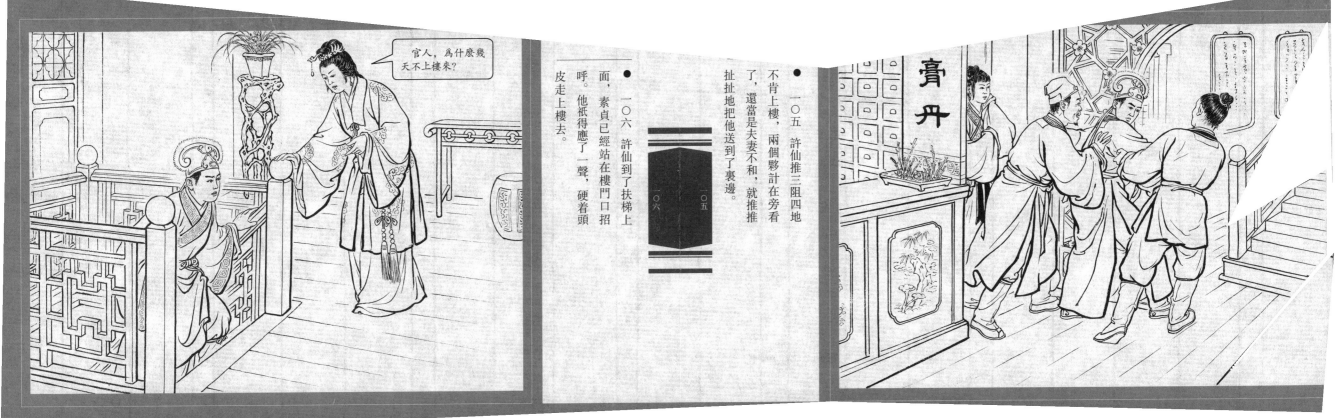

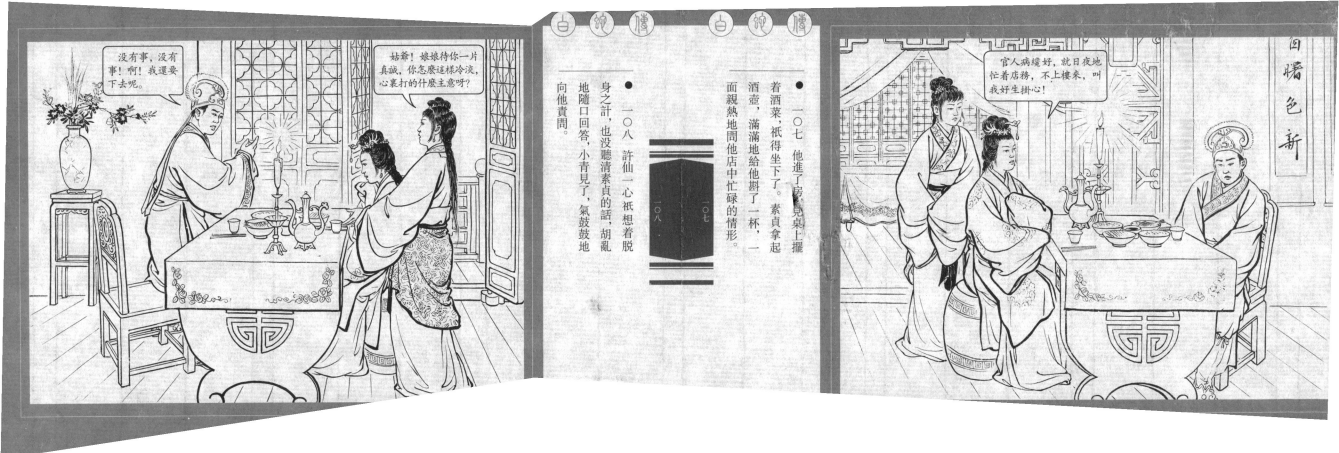

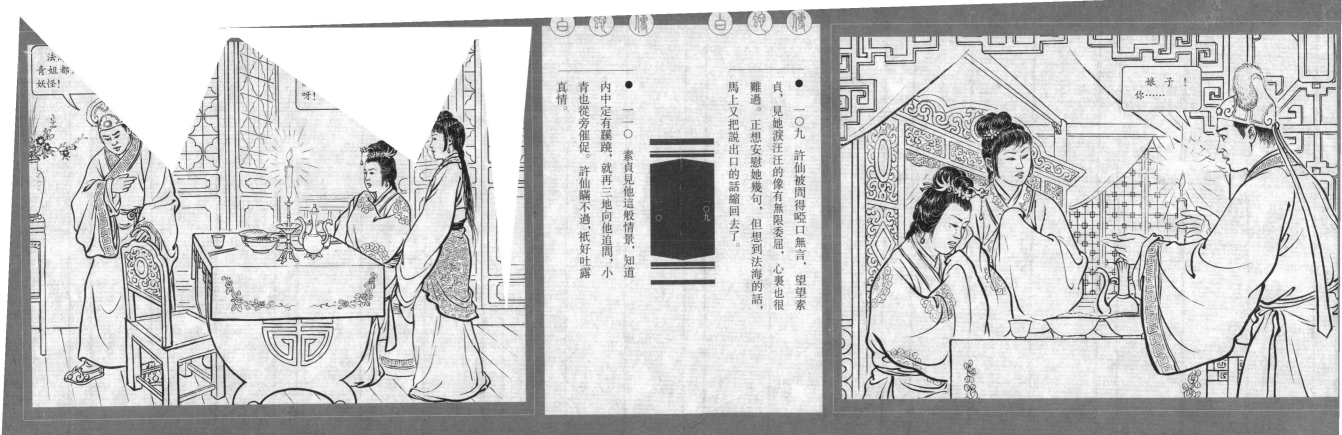

- 一〇九 許仙被問得啞口無言，望望素貞，見她淚汪汪的像有無限委屈，心裏也很難過。正想安慰她幾句，但想到法海的話，馬上又把說出口的話縮回去了。

- 一一〇 素貞見他這般情景，知道內中定有蹊蹺，就再三地向他追問，小青也從旁催促。許仙瞞不過，祇好吐露真情。

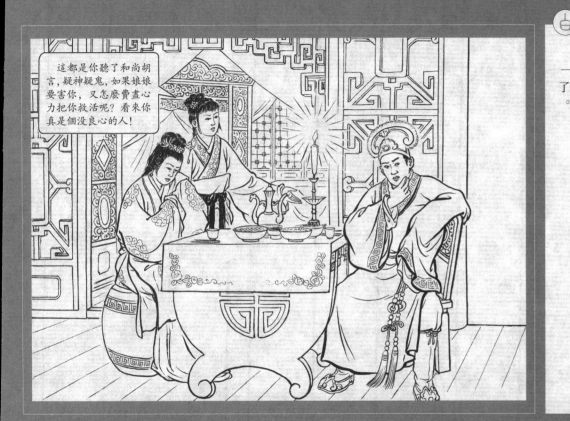

一二一 素貞和小青聽了，都暗吃一驚，這纔明白是法海從中搗鬼。小青氣得馬上要去找法海算賬，素貞卻婉轉地向許仙解釋。

● 一二二 小青在一旁埋怨許仙。許仙被她倆先後一講，對自己看見大蛇究竟是真是假也模糊起來了。

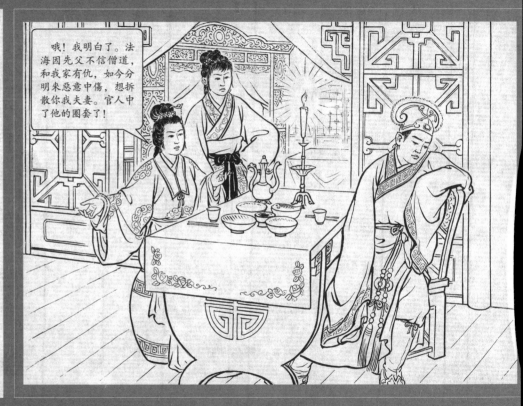

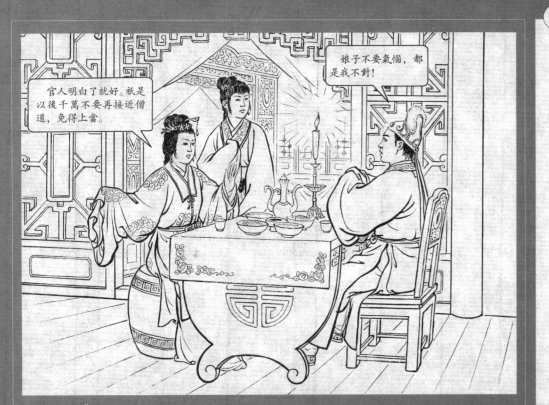

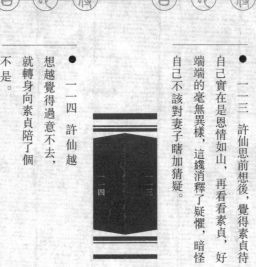

- 一一三 許仙思前想後，覺得素貞待自己實在是恩情如山，再看看素貞，好端端的毫無異樣，這纔消釋了疑懼，暗怪自己不該對妻子瞎加猜疑。

- 一一四 許仙越想越覺得過意不去，就轉身向素貞陪了個不是。

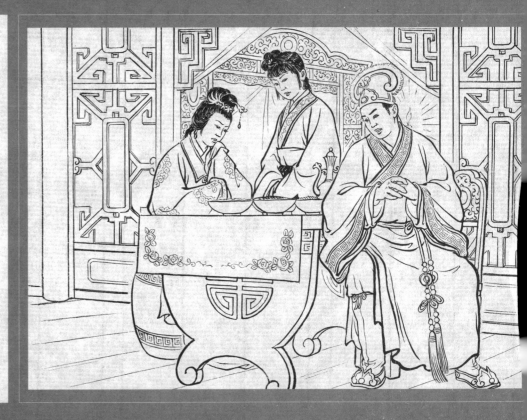

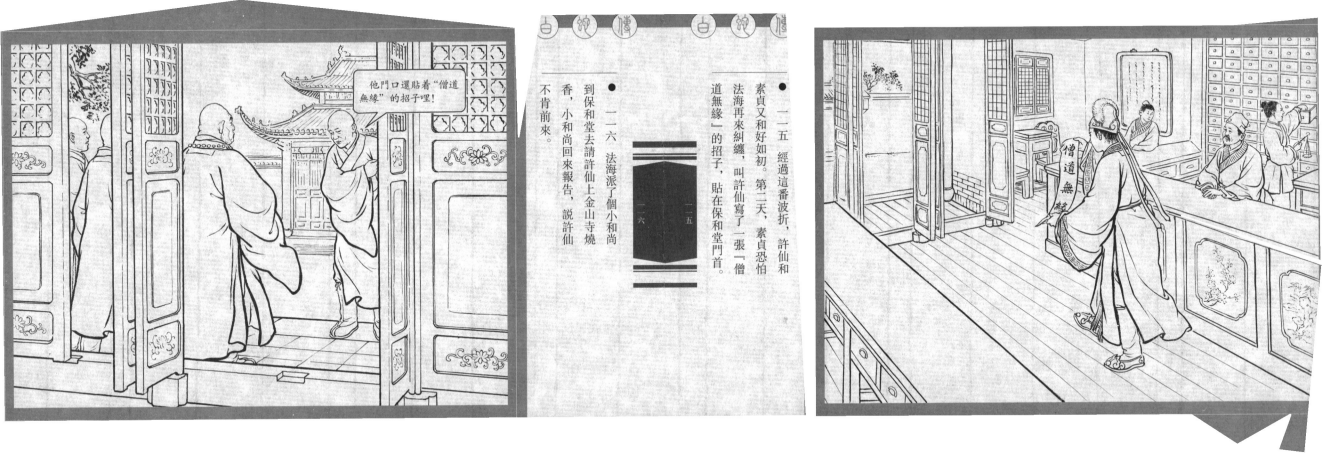

- 一一五 經過這番波折，許仙和素貞又和好如初。第二天，素貞恐怕法海再來糾纏，叫許仙寫了一張「僧道無緣」的招子，貼在保和堂門首。

- 一一六 法海派了個小和尚到保和堂去請許仙上金山寺燒香，小和尚回來報告，說許仙不肯前來。

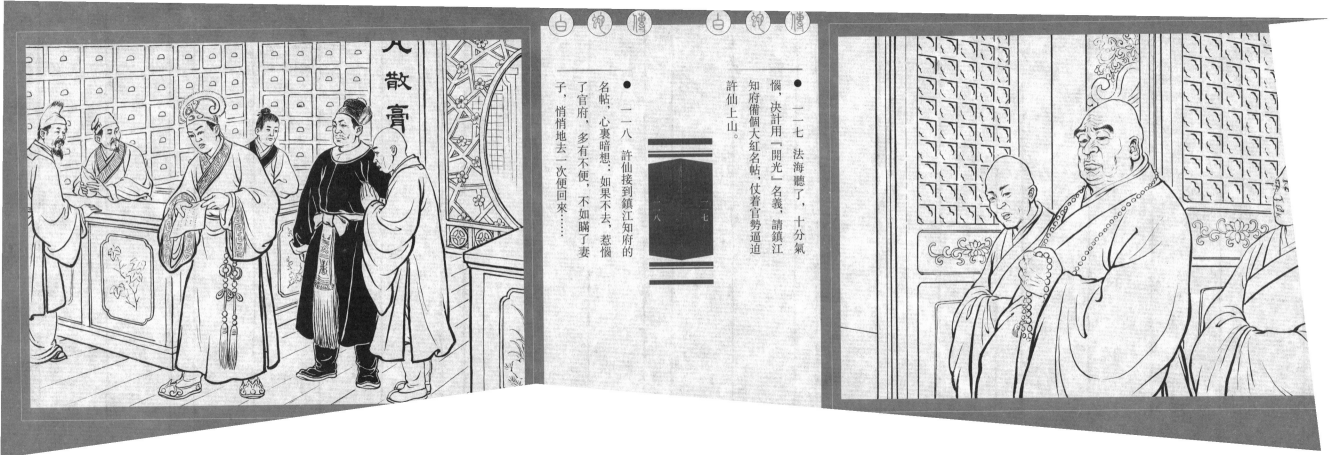

- 二七 法海聽了，十分氣惱，決計用「開光」名義，請鎮江知府備個大紅名帖，仗着官勢逼迫許仙上山。

- 二八 許仙接到鎮江知府的名帖，心裏暗想：如果不去，惹惱了官府，多有不便，不如瞞了妻子，悄悄地去一次便回來……

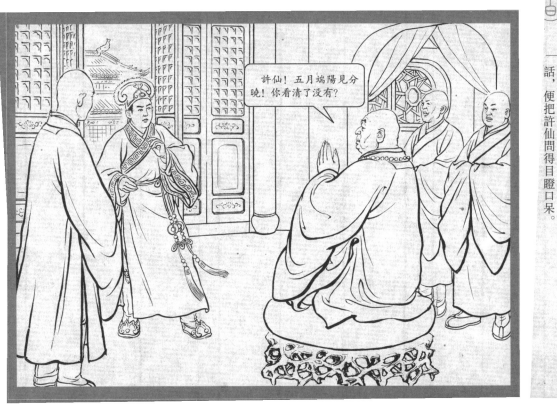

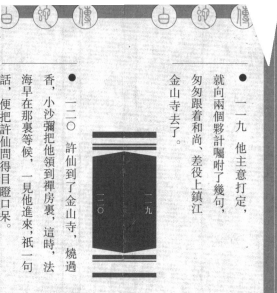

一一九 他主意打定,就向兩個夥計囑咐了幾句,匆匆跟着和尚、差役上鎮江金山寺去了。

一二〇 許仙到了金山寺,燒過香,小沙彌把他領到禪房裏,這時,法海早在那裏等候,一見他進來,祇一句話,便把許仙問得目瞪口呆。

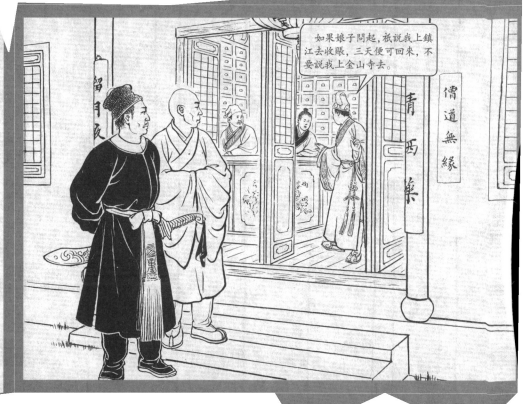

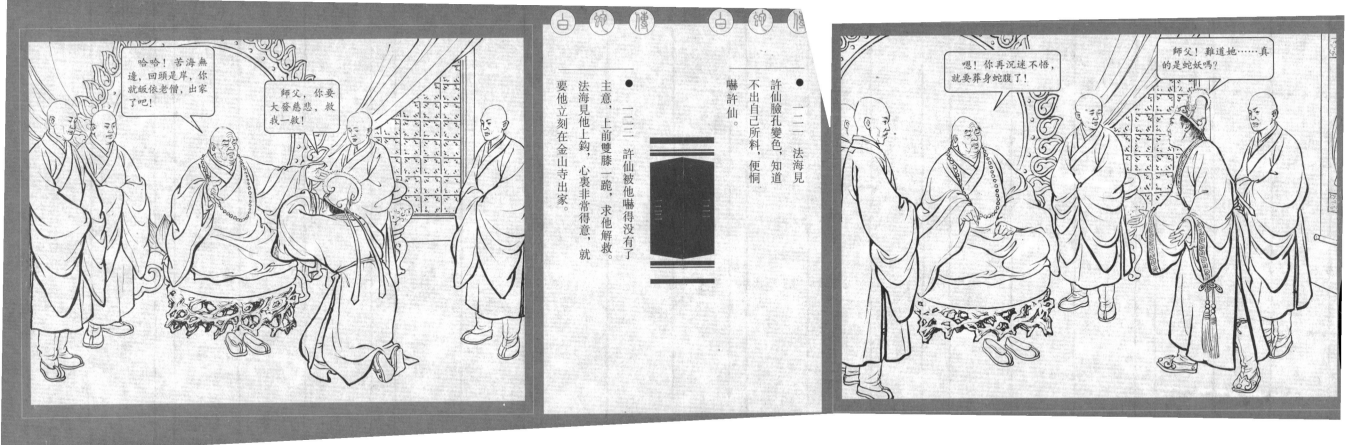

一二一 法海見許仙臉孔變色，知道不出自己所料，便恫嚇許仙。

一二二 許仙被他嚇得沒有了主意，上前雙膝一跪，求他解救。法海見他上鈎，心裏非常得意，就要他立刻在金山寺出家。

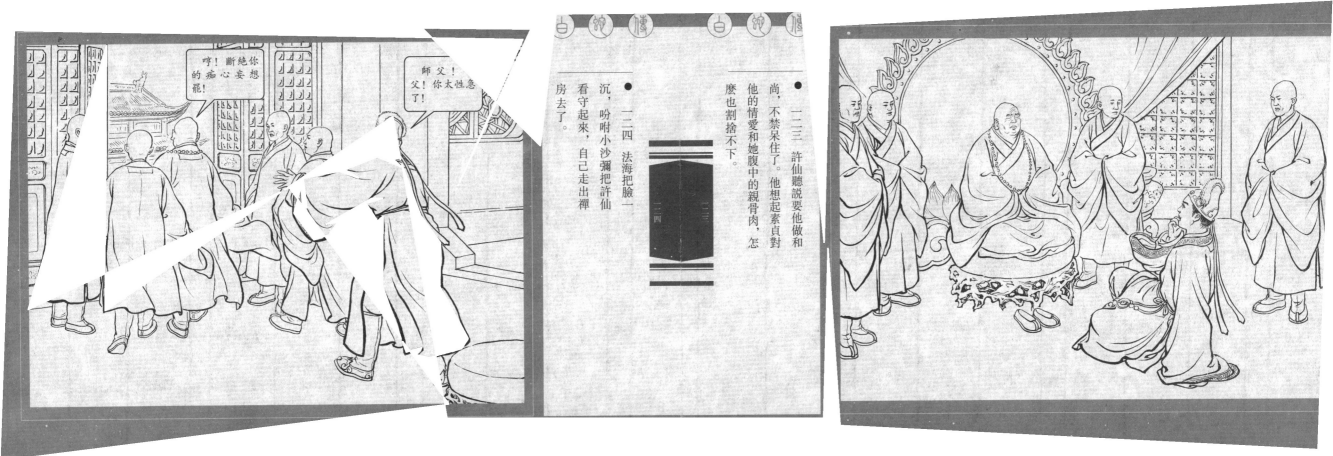

一二三 許仙聽說要他做和尚，不禁呆住了。他想起素貞對他的情愛和她腹中的親骨肉，怎麼也割捨不下。

一二四 法海把臉一沉，吩咐小沙彌把許仙看守起來，自己走出禪房去了。

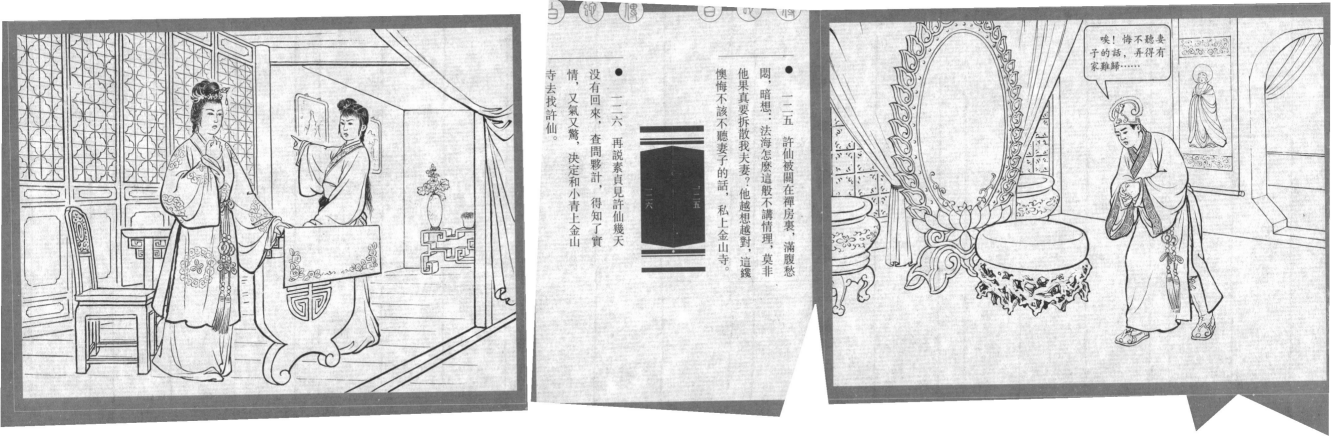

- 一二五 許仙被關在禪房裏，滿腹愁悶，暗想：法海怎麼這般不講情理，莫非他果真要拆散我夫妻？他越想越對，這纔懊悔不該不聽妻子的話，私上金山寺。

- 一二六 再說素貞見許仙幾天沒有回來，查問夥計，得知了實情，又氣又驚，決定和小青上金山寺去找許仙。

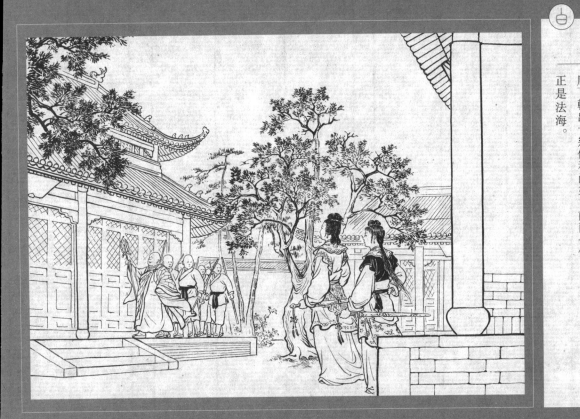

● 一二七 到了金山寺，遠遠望見寺門大開，裏面陰森森的不見人影。素貞知道法海厲害，恐怕小青魯莽，叮囑她要見機行事。小青憤憤地答應。

● 一二八 她倆走進山門，穿過前殿，正要到裏面去找許仙，忽從廊下轉出十幾個和尚來，前面一個正是法海。

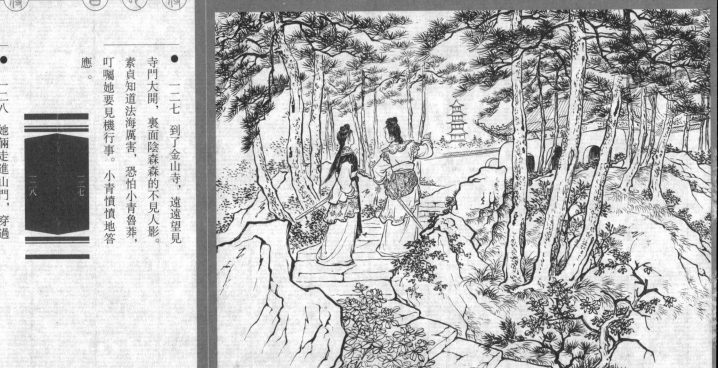

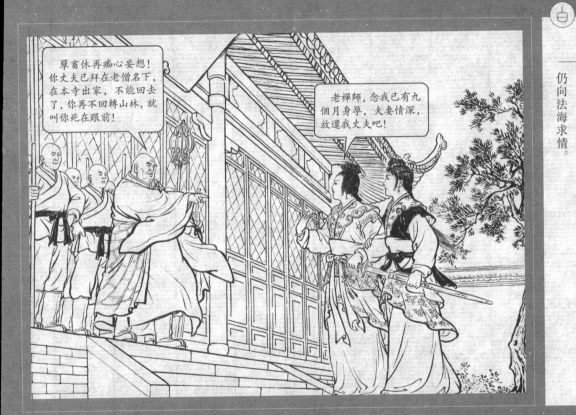
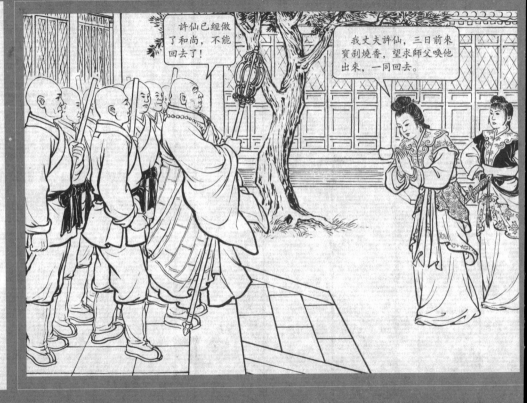

一二九 素贞上前行了一礼,婉求法海放出许仙。法海却板着脸孔,一口拒绝。

一三〇 小青忍不住了,拔剑想要动手,素贞忙把她拦住,一面仍向法海求情。

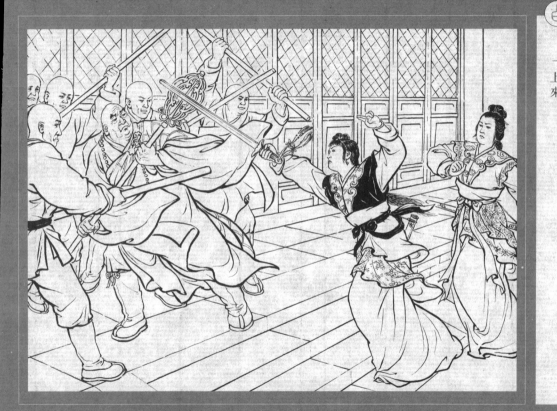

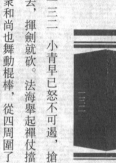

一三一 素貞見法海這般無理，氣得渾身發抖，但還是忍著怒火，理直氣壯地向他分辯是非。法海被她說得無話可答，立刻咆哮起來。

一三二 小青早已怒不可遏，搶上前去，揮劍就砍。法海舉起禪仗擋住。眾和尚也舞動棍棒，從四周圍了上來。

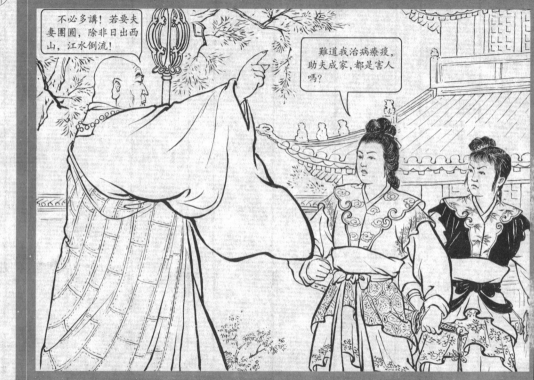

不必多講！若要夫妻團圓，除非日出西山，江水倒流！

難道我治病療疫，助夫成家，都是害人嗎？

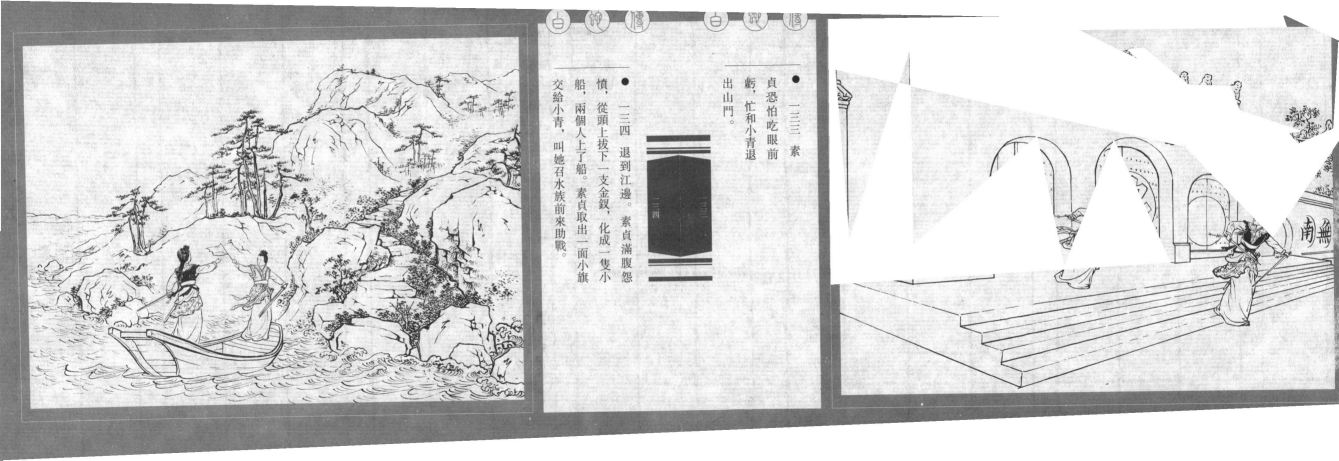

- 一三三 素貞恐怕吃眼前虧，忙和小青退出山門。

- 一三四 退到江邊。素貞滿腹怨憤，從頭上拔下一支金釵，化成一隻小船，兩個人上了船。素貞取出一面小旗交給小青，叫她召水族前來助戰。

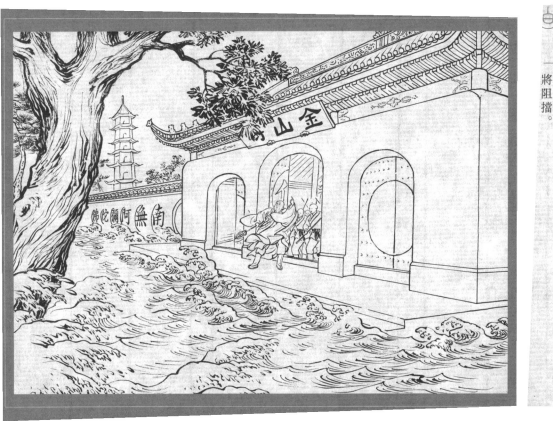

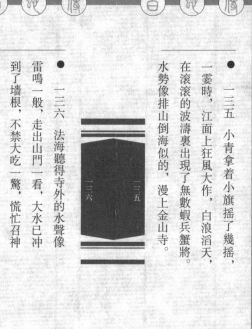

- 一三五 小青拿着小旗摇了几摇，一霎时，江面上狂风大作，白浪滔天，在滚滚的波涛里出现了无数虾兵蟹将。水势像排山倒海似的，漫上金山寺。

- 一三六 法海听得寺外的水声像雷鸣一般，走出山门一看，大水已冲到了墙根，不禁大吃一惊，慌忙召神将阻挡。

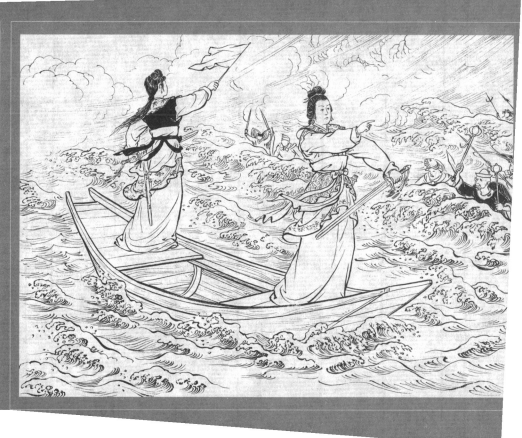

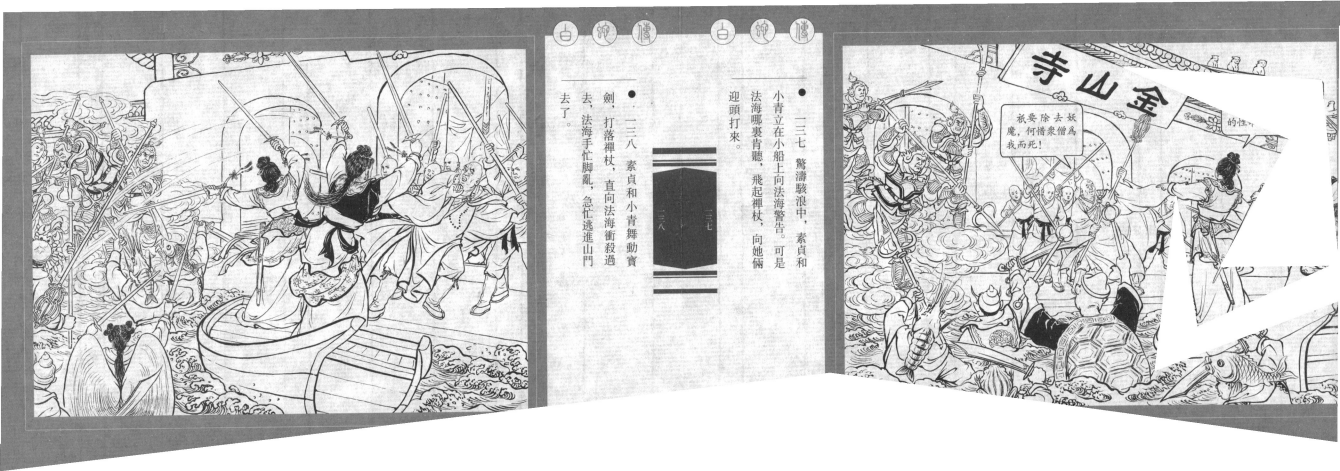

- 一三七 驚濤駭浪中，素貞和小青立在小船上向法海警告。可是法海哪裏肯聽，飛起禪杖，向她倆迎頭打來。

- 一三八 素貞和小青舞動寶劍，打落禪杖，直向法海衝殺過去，法海手忙脚亂，急忙逃進山門去了。

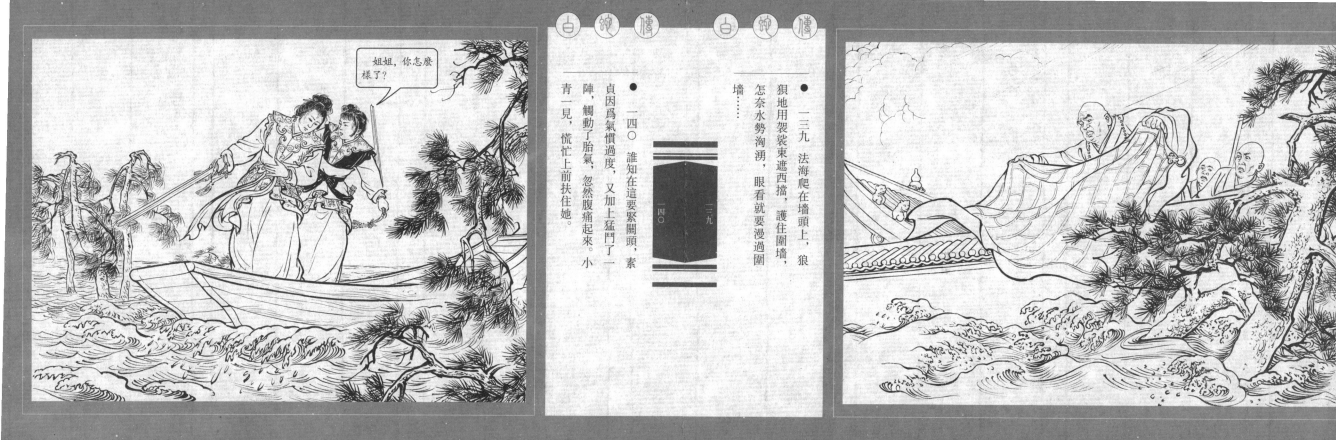

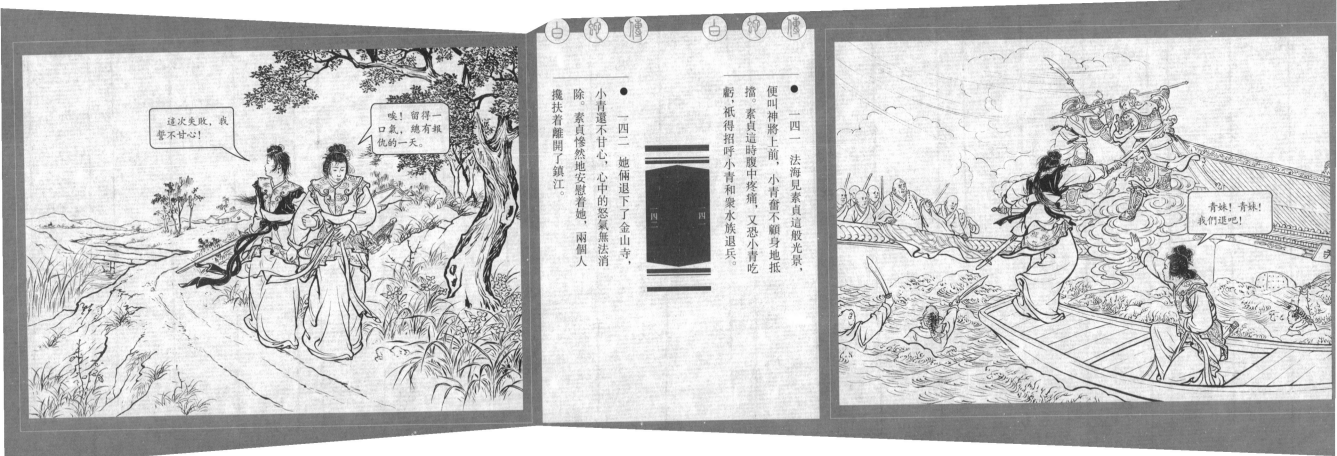

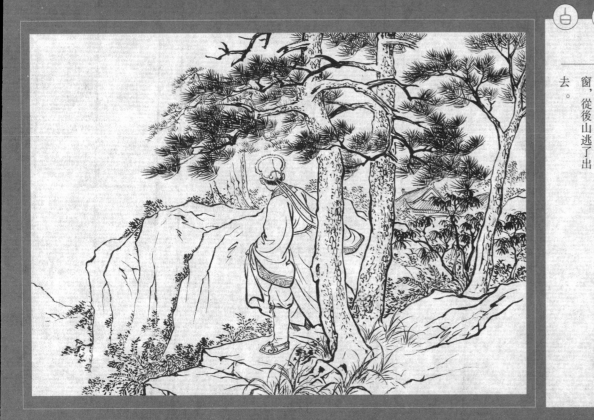

一四三 當素貞剛要退兵的時候，關在禪房裏的許仙，聽得前邊亂嚷嚷地吵成一片，知道出了變故。他從窗縫裏向外張望，不見人影，便決心逃走。

一四四 他鼓起勇氣，打開後窗，從後山逃了出去。

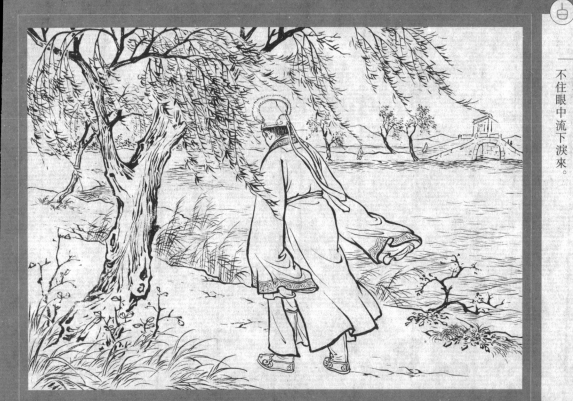

● 一四五 許仙逃回蘇州，走到自己藥店門前，祇見店門緊閉，門上貼着官府的封條。打聽四鄰，都不知素貞和小青的下落。

● 一四六 他無家可歸，祇得重回錢塘，到姐姐家去安身。路過西湖，見景物依舊，起想前情，心裏好生悔恨，止不住眼中流下淚來。

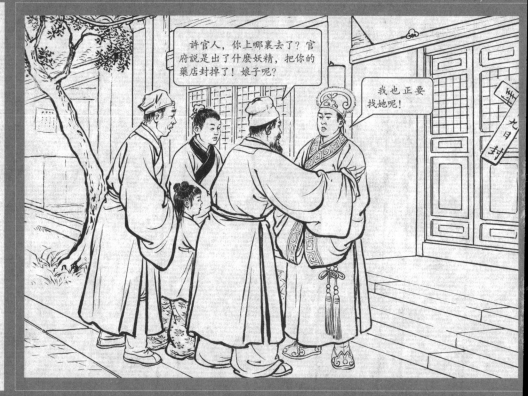

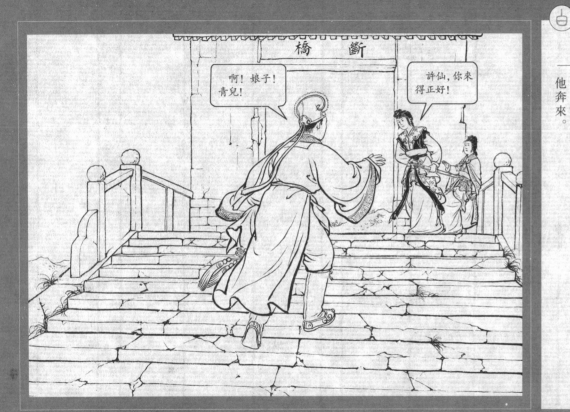

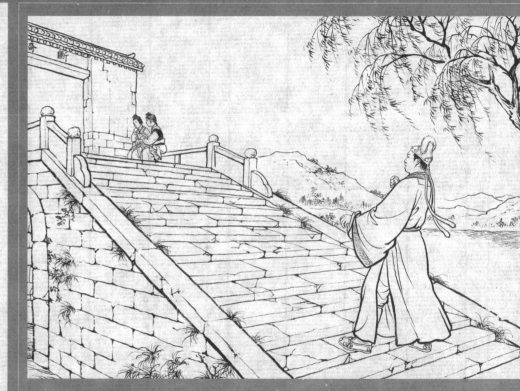

一四七 他一路走，一路暗自感傷，不知不覺地到了斷橋。剛要舉步上橋，驀地見兩個女子背着臉坐在橋邊上，注目一看，正是素貞和小青。他奔來。

一四八 他這一喜非同小可，三步併作兩步趕上去招呼，誰知小青一見許仙，頓時兩眼圓睜，滿臉怒氣，拔劍向他奔來。

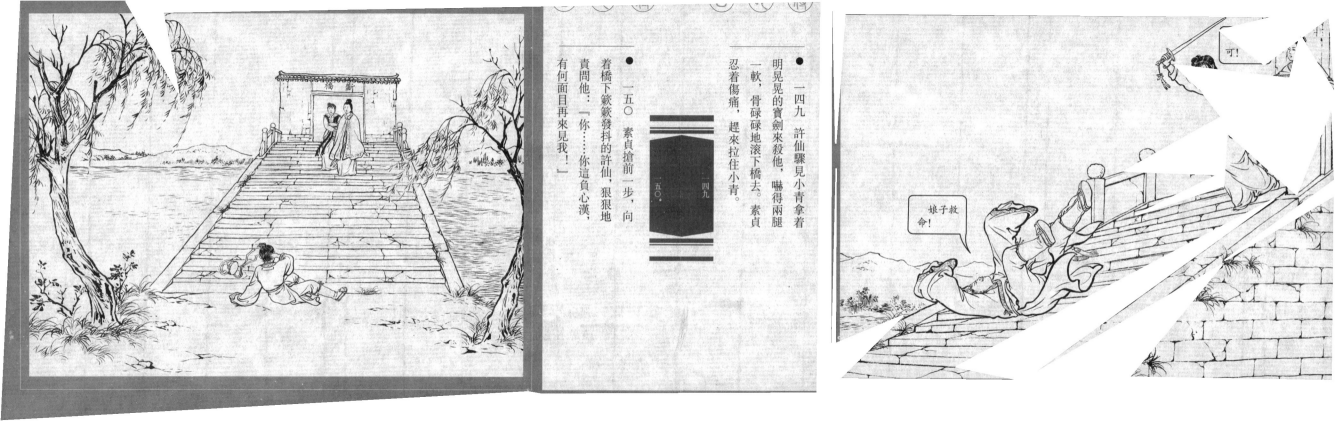

- 一四九 許仙驟見小青拿着明晃晃的寶劍來殺他，嚇得兩腿一軟，骨碌碌地滾下橋去。素貞忍着傷痛，趕來拉住小青。

- 一五〇 素貞搶前一步，向着橋下欷歔發抖的許仙，狠狠地責問他：「你……你這負心漢，有何面目再來見我！」

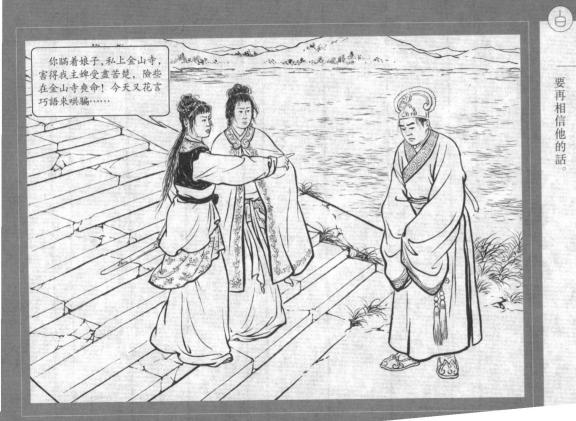

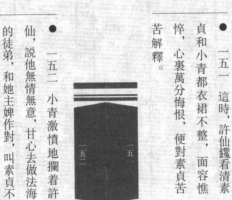

一五一 這時，許仙纔看清素貞和小青都衣裙不整，面容憔悴，心裏萬分悔恨，便對素貞苦苦解釋。

一五二 小青激憤地攔着許仙，說他無情無意，甘心去做法海的徒弟，和她主婢作對，叫素貞不要再相信他的話。

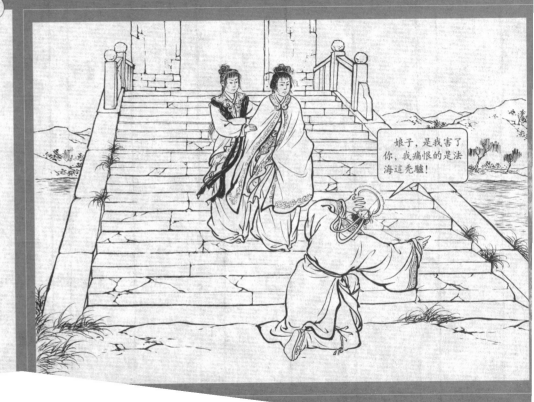

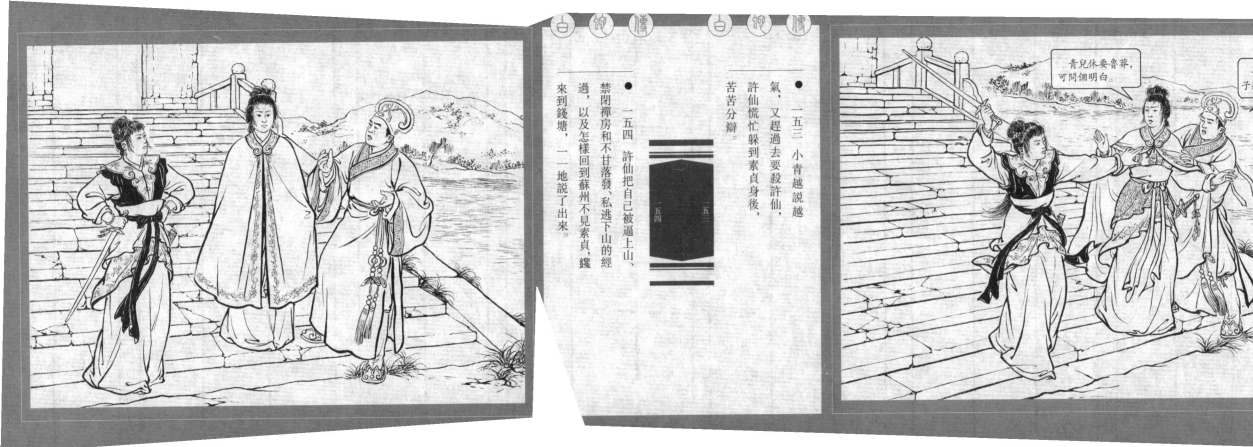

一五三 小青越說越氣,又趕過去要殺許仙,許仙慌忙躲到素貞身後,苦苦分辯。

一五四 許仙把自己被逼上山、禁閉禪房和不甘落髮、私逃下山的經過,以及怎樣回到蘇州不見素貞,繞來到錢塘,一一地說了出來。

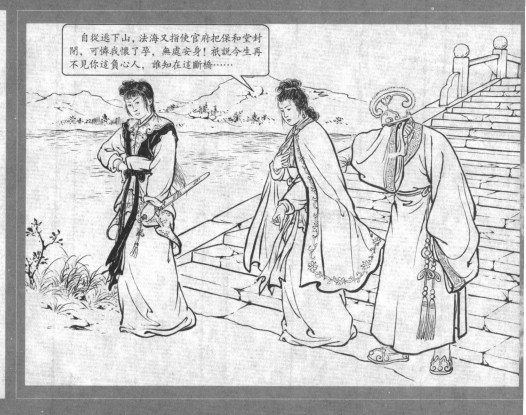

自從逃下山，法海又指使官府把保和堂封閉，可憐我懷了孕，無處安身！祇說今生再不見你這負心人，誰知在這斷橋……

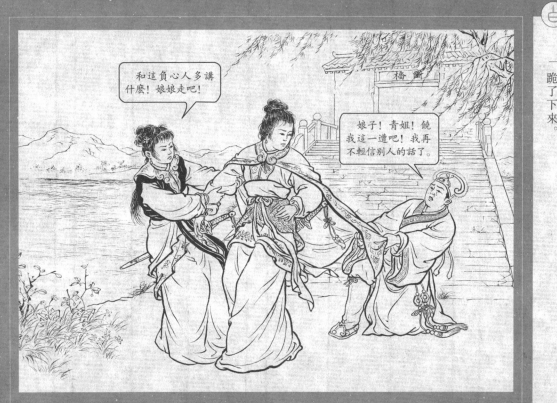

和這負心人多講什麼！娘娘走吧！

娘子！青姐！饒我這一遭吧！我再不輕信別人的話了。

● 一五五　素貞覺得丈夫也是受法海欺弄，非出本心，又想自己所受的苦楚，一時愛恨交織，感到無限傷心。

● 一五六　小青怒氣未消，扯着素貞要走，許仙哪裏肯放，慌忙拉住素貞的衣角，跪了下來。

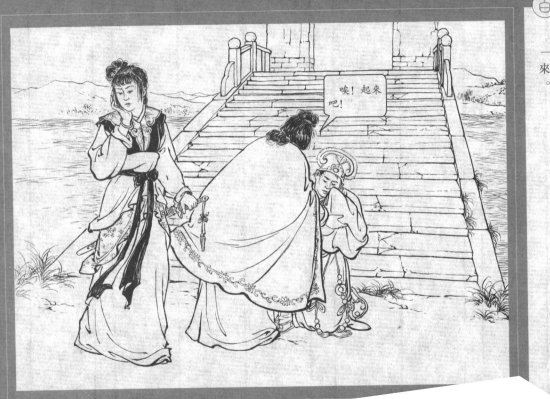

- 一五七 素貞被他苦苦哀求，心早已軟了，也就幫着他問小青勸說。

- 一五八 素貞回轉身，長嘆一聲，把許仙扶了起來。

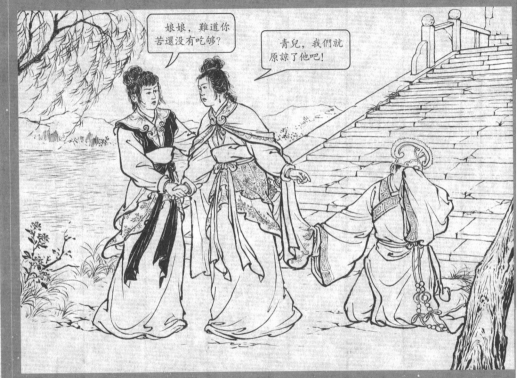

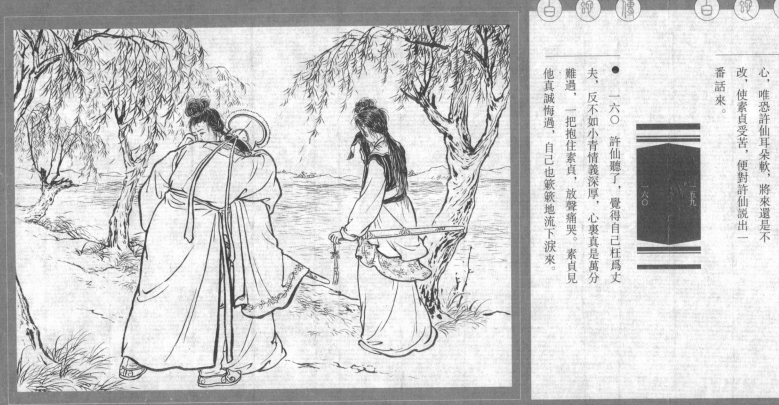

一五九 小青見素貞這般痴心，唯恐許仙耳朵軟，將來還是不改，使素貞受苦，便對許仙說出一番話來。

一六〇 許仙聽了，覺得自己枉為丈夫，反不如小青情義深厚，心裏真是萬分難過，一把抱住素貞，放聲痛哭。素貞見他真誠悔過，自己也簌簌地流下淚來。

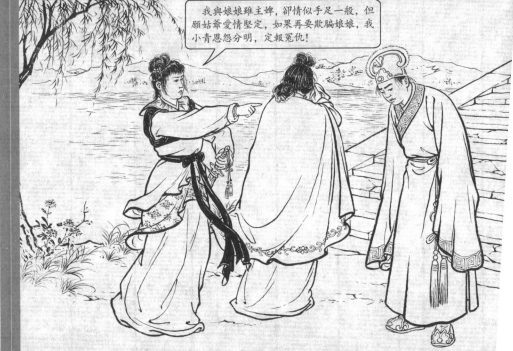

我與娘娘雖主婢，卻情似手足一般，但願姑爺愛情堅定，如果再要欺騙娘娘，我小青恩怨分明，定報冤仇！

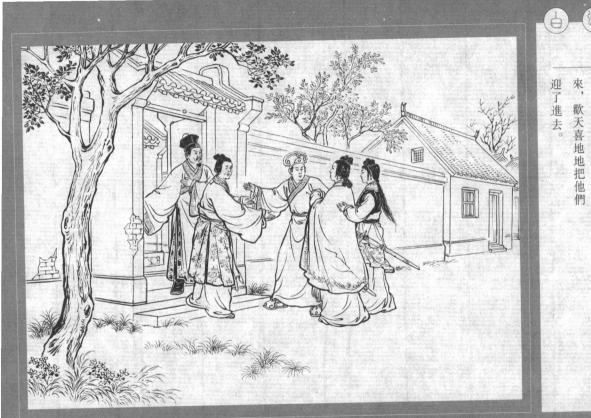

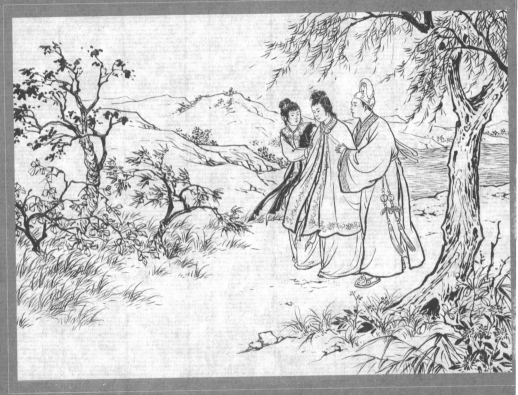

- 一六一 小青把他倆勸住。三人商量了一陣，決定一起到許仙姐姐家裏去暫住。

- 一六二 許仙的姐姐和姐夫陳彪，見他們到來，歡天喜地把他們迎了進去。

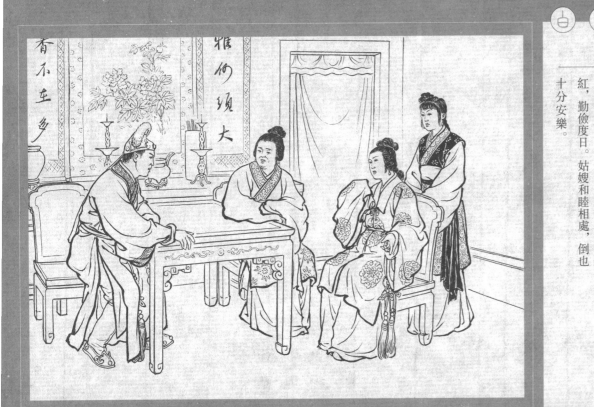

一六三 一家歡樂相聚。許氏問起蘇州光景,素貞推說人地生疏,處處不便,所以重回錢塘。許氏聽了也很高興,便把他們安頓下來。

一六四 素貞拿出些銀子,叫許仙仍幹舊業,自己和小青做些針綫女紅,勤儉度日。姑嫂和睦相處,倒也十分安樂。

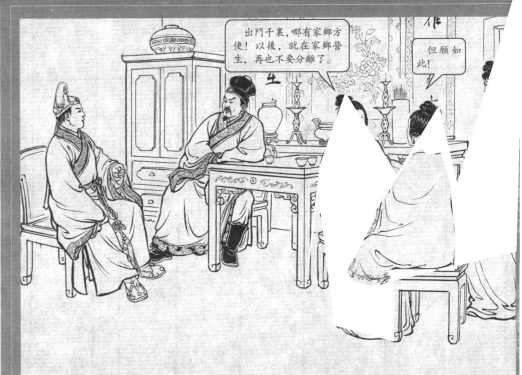

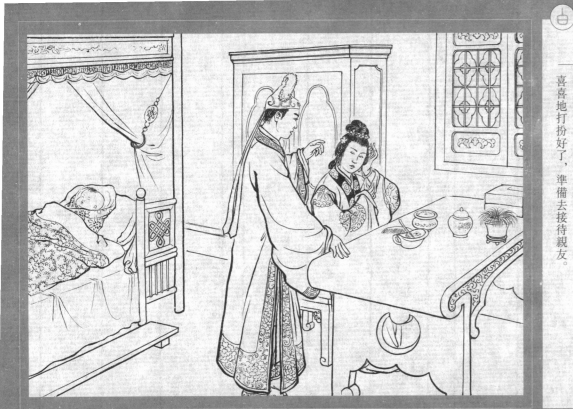

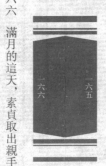

- 一六五 不久，素貞十月臨盆，生下了一個白白胖胖的男孩，取名「夢蛟」。許仙十分歡喜，天天廝守在房裏，寸步不離。

- 一六六 滿月的這天，素貞取出親手縫製的新衣新帽，給許仙穿戴起來。許仙折來一朵鮮花給她插在鬢旁。夫妻倆歡歡喜喜地打扮好了，準備去接待親友。

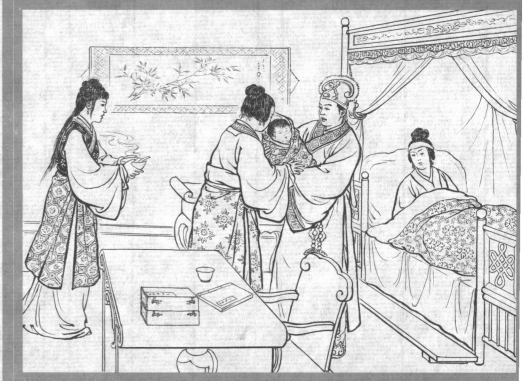

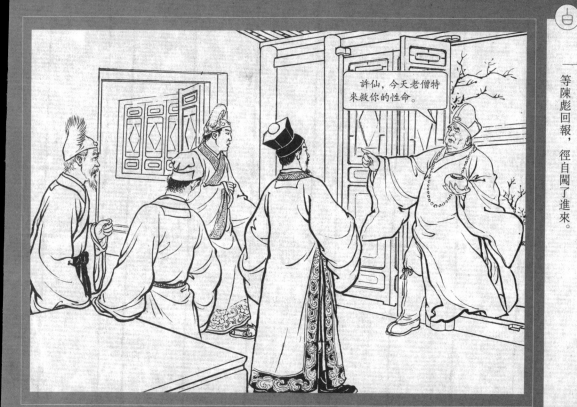

- 一六七 許仙先走出房來，剛到堂上，祇見姐夫陳彪匆匆進來，説外邊來了一個老和尚。許仙頓時大吃一驚。

- 一六八 原來法海被素貞水漫金山，許仙又逃走了，心有不甘，親到靈山求得金鉢，前來收拾素貞。他不等陳彪回報，徑自闖了進來。

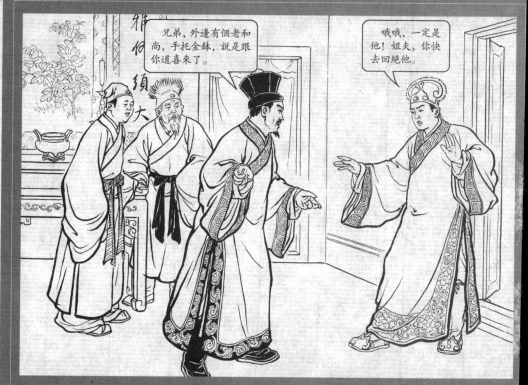

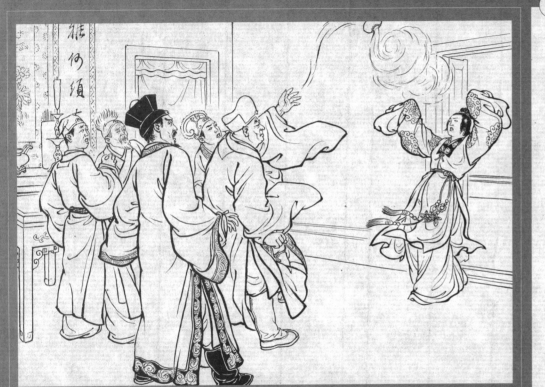

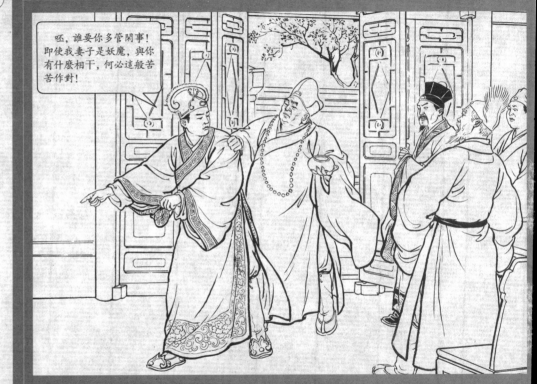

- 一六九 許仙一見，正想轉身逃走，卻被法海追上來一把拉住。

- 一七○ 兩人正在吵嚷，素貞聞聲走了出來，法海一見，忙把手中金鉢向素貞迎頭拋去。

呸，誰要你多管閒事！即使我妻子是妖魔，與你有什麼相干，何必這般苦苦作對！

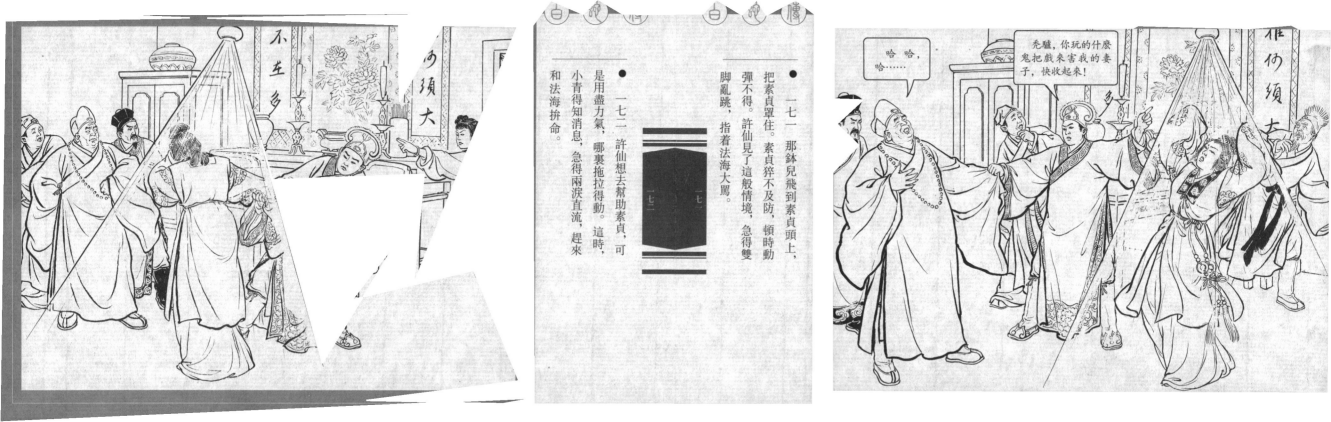

● 一七一 那鉢兒飛到素貞頭上，把素貞罩住。素貞猝不及防，頓時動彈不得。許仙見了這般情境，急得雙腳亂跳，指著法海大罵。

● 一七二 許仙想去幫助素貞，可是用盡力氣，哪裏拖拉得動。這時，小青得知消息，急得兩淚直流，趕來和法海拚命。

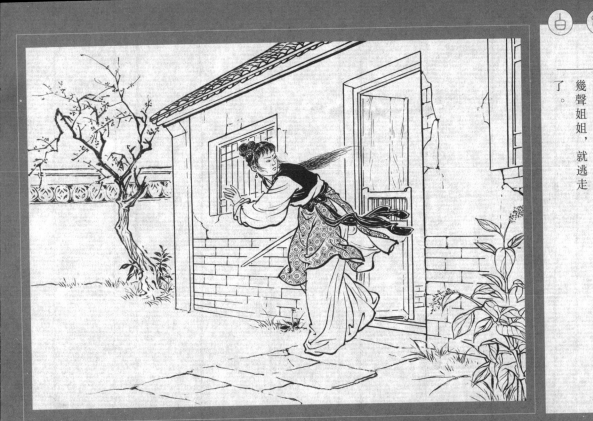

- 一七三 素貞唯恐小青與自己同歸於盡,忙阻止她和法海動手,叫她趕快逃走。

- 一七四 小青聽了素貞的話,悲叫了幾聲姐姐,就逃走了。

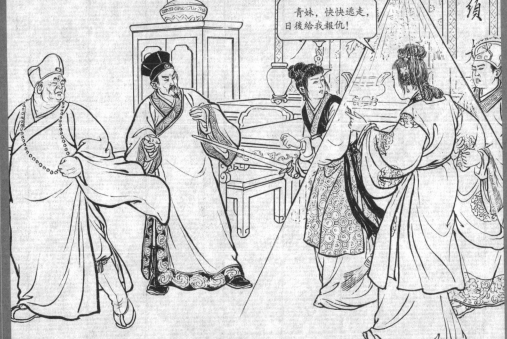

青妹,快快逃走,日後給我報仇!

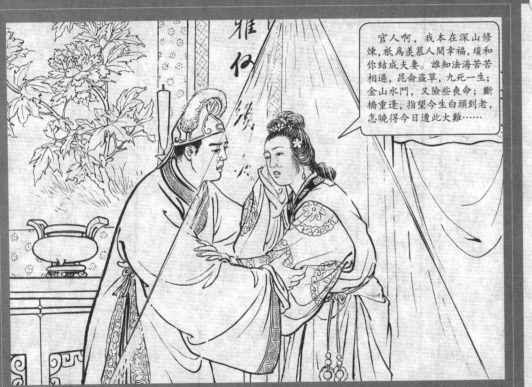

一七五 許仙為了挽救妻子，忍氣吞聲地上前向法海哀求。素貞卻把他叫住。

一七六 素貞拉住許仙的手，懇切地説出真情，許仙聽了，心如刀割，抱住素貞，嚎啕大哭。

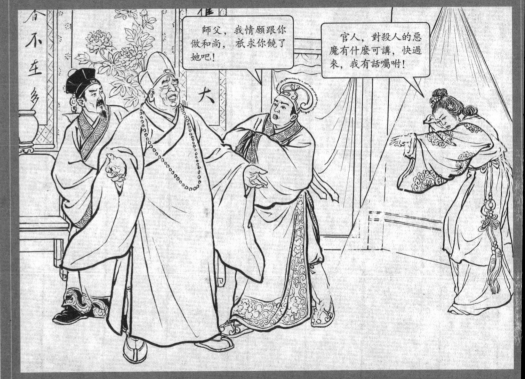

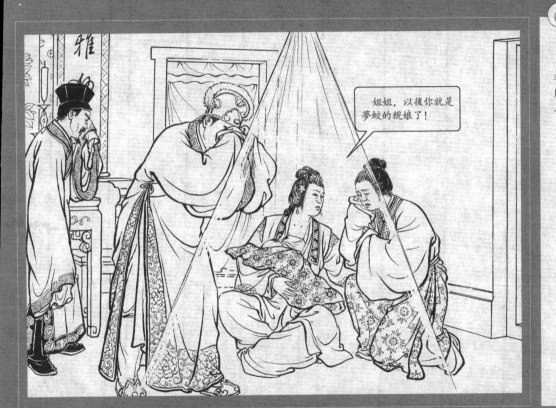

- 一七七 夫妻正在難捨難分，許氏抱着夢蛟出來喂奶。眼看這剛滿月的孩子就要沒有親娘，夫妻倆哭得更是凄慘，陳彪、許氏看着也淚流滿面。

- 一七八 素貞一邊喂奶，一邊把夢蛟託付給許氏，央求她當作親生兒子一樣，把他撫養成人。

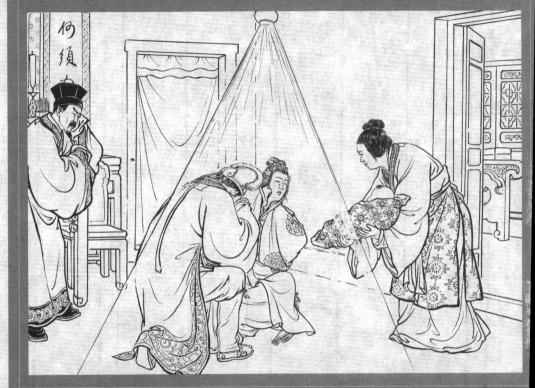

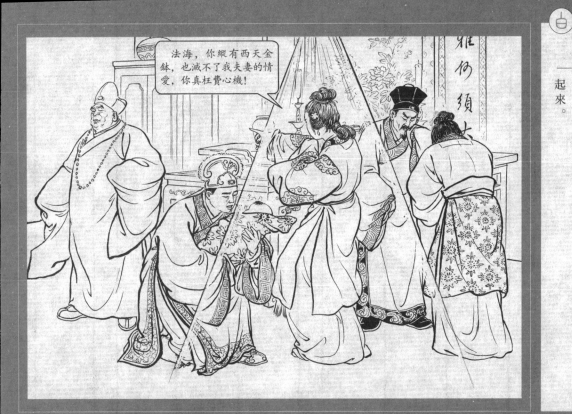

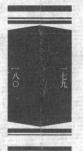

● 一七九 這時，素貞頭重如山，極為痛苦。她咬了咬牙，把兒子交給了許仙。

● 一八〇 白素貞掉轉頭來，指着法海和尚痛罵起來。

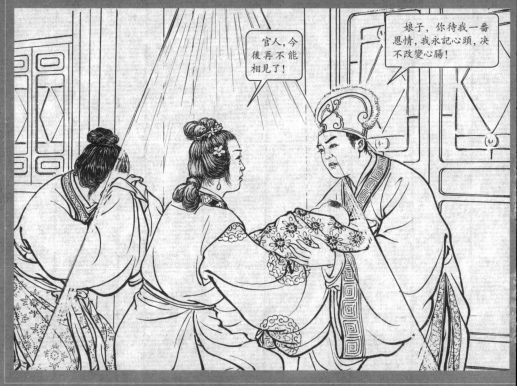

- 一八一 法海又羞又怒,收了金鉢,祇聽得『咦』的一聲,白素貞已看不見了。

- 一八二 法海托着金鉢,走出門外。許仙如痴如狂,抱着夢蛟邊哭邊追上去。

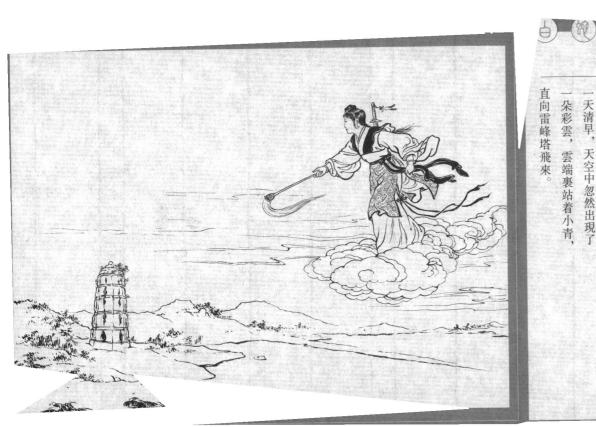

- 一八三 許仙趕到時，素貞已被法海壓在雷峰塔下。許仙哭着、喊着，可是再也看不到他美麗多情的妻子了。

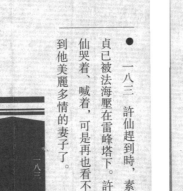

- 一八四 過了許多年。有一天清早，天空中忽然出現了一朵彩雲，雲端裏站着小青，直向雷峰塔飛來。

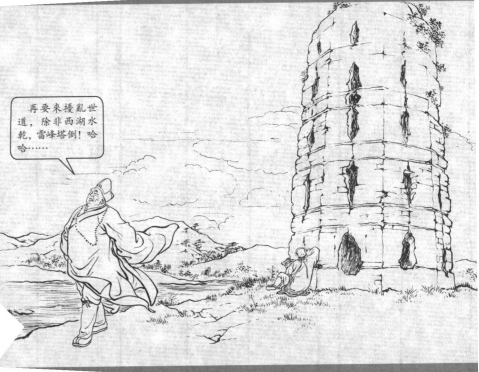

再要來擾亂世道，除非西湖水乾，雷峰塔倒！哈哈……

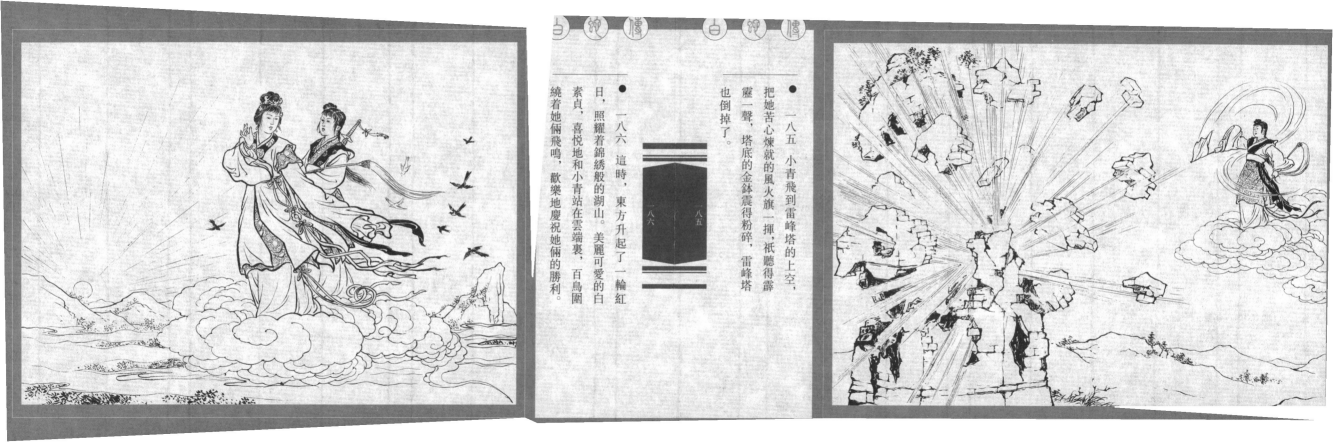

- 一八五 小青飛到雷峰塔的上空，把她苦心煉就的風火旗一揮，祇聽得霹靂一聲，塔底的金鉢震得粉碎，雷峰塔也倒掉了。

- 一八六 這時，東方升起了一輪紅日，照耀着錦綉般的湖山。美麗可愛的白素貞，喜悅地和小青站在雲端裏，百鳥圍繞着她倆飛鳴，歡樂地慶祝她倆的勝利。

# 赵宏本 林雪岩 白蛇传

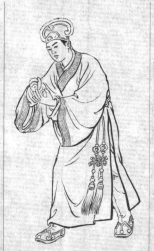

赵宏本，江苏阜宁人，一九一五年六月出生。赵宏本幼年家境贫困，生活极不安定，六岁时随父母去天津，读了二年私塾，一九二七年又随父母返回上海，断断续续读了一年私塾就失学了，后曾为生计捡过煤渣、做过小贩、卖过大饼等。即便在如此情况下，赵宏本仍非常热爱美术，七八岁开始每日习画入迷，十五岁就临摹完了《一百零八将》、《芥子园画谱》、《近代一百名人画集》等。一九三二年开始在民众书局老板汪逸飞名下当学徒，学画连环画，期间受到专业训练七年多时间，前后绘画出版二百几十种连环画，一九四〇年与胡万选合股开办"连环画店"，停办后，一九四七年又合股开图文出版社，因时局动荡又未长久。后又与人合股开新声出版社，继续绘画工作直至解放。一九五〇年到新华书店华东总分店编辑部创作连环画，后来转为华东人民出版社，任美编室三科副科长。一九五二年参加公私合营的新美术出版社，任编辑部副主任，一九五六年并入上海人民美术出版社，任连环画创作室副主任、主任。赵宏本在连环画界有祖师爷之尊称，意为是连环画的老前辈，他在解放前就被冠为"四大名旦"之第一名旦，又有"连环画中的梅兰芳"之美誉，由于他的作品一经问世，即受到读者的热爱，畅销不衰，于是出版商又称他为"常胜将军"。解放后，由于他一直担任连环画创作的行政领导工作，所以作品不多，但也创

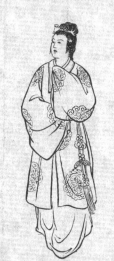

作了《白蛇传》、《桃花扇》、《小刀会》、《孙悟空三打白骨精》等连环画名篇，这些作品现都已成为连环画收藏者竞相寻觅的珍品。

林雪岩，江苏扬州人，一九一二年五月生。林雪岩自小在读私塾时就性喜绘画，时常临摹画谱，为塾师赞赏，并鼓励他习国画，学古文。一九二七年拜扬州国画家金健吾先生学习国画，一心一意做一个名画家。

自父亲赋闲之后，遂担当起家庭生活开支，其时林雪岩一面在外谋事，一面继续以卖画作生活补贴，当时社会动荡，日子过得可谓非常艰辛，一九三九年

# 林雪岩 劉錫永 白蛇傳

春，林雪岩初到上海，以在裱畫店修補古畫、收接箋扇訂件、畫倣古絹本畫等謀生。一九四九年上海解放後，從事連環畫、年畫創作，一九五〇年八月進燈塔出版社繪圖部工作，一九五二年併入新美術出版社工作，在創作科任創作組長，一九五六年一月隨社併入上海人民美術出版社，任連環畫編輯室美術組組長。

林雪岩所繪連環畫以古裝題材爲主，他的畫風認真嚴謹，一絲不苟，由於自小學習中國畫，故傳統繪畫功力扎實，這在他的連環畫作品中也能充分展現，林雪岩所繪的連環畫數量不是很多，且與他人合作的作品較多，如《白蛇傳》《香羅帶》等，正由於他的作品不多，作爲連環畫界一員老畫家，收藏他所繪的作品也更具價值。

劉錫永，祖籍北京，生於一九一四年七月五日。

劉錫永少年時期就喜愛繪畫，後考入北京京華美術學院中國畫專業，一九三五年畢業。自從舉家遷來上海定居後，劉錫永開始了連環畫創作生涯，並於二

十世紀五十年代初進入上海人民美術出版社連環畫創作室工作，成爲一名專業創作員。一九五九年，劉錫永調往廣西工作，擔任廣西藝術學院中國畫專業教師。

劉錫永繪畫功底全面、基礎扎實，尤其擅長人物畫，他的連環畫創作題材甚廣，內容涉及古今中外。不僅古裝題材的作品深受歡迎，而且現代題材，外國題材的連環畫也爲人稱道。劉錫永發揮自己中國畫專

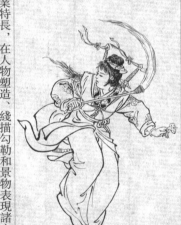

業特長，在人物塑造、綫描勾勒和景物表現諸方面都揉合了傳統工筆畫和水墨畫的技法，使其作品更趨完美，讀者對他的作品也喜愛有加。

連環畫《白蛇傳》是趙宏本、林雪岩、劉錫永三人合作在一九五四年創作出版的，該書承襲了傳統連環畫的一貫風格，工整細膩，構圖豐富且有變化。本書特別是在人物塑造與刻畫上尤爲成功，雖說是傳說的神話故事，卻把白素貞對愛情的忠貞不渝，許仙的膽小動搖，法海和尚的蠻橫無理，通過人物的形象、動作、表情，使其活生生地呈現在讀者面前，使人觀之非常可信、親切，愛不釋手。此書確實是一本不可

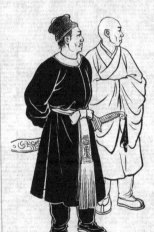
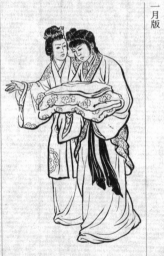

## 赵宏本主要作品（沪版）

《桦林霸》（吕梁英雄传之一）（合作）新美术出版社一九五三年十二月版

《白蛇传》（合作）新美术出版社一九五四年三月版

《愚公移山》（合作）华东人民美术出版社一九五四年六月版

《聪明的审判官》（合作）华东人民美术出版社一九五四年八月版

《英雄树》（合作）新美术出版社一九五五年三月版

《桃花扇》上海人民美术出版社一九五七年八月版

《孙悟空三打白骨精》（合作）上海人民美术出版社一九六二年八月版

《小刀会》（合作）上海人民美术出版社一九七四年十一月版

《张老汉跳崖》（吕梁英雄传之三）（合作）新美术出版社一九五二年十一月版

《人民的烈士白铜本》（合作）新美术出版社一九五二年十月版

《十万发子弹》新美术出版社一九五二年十月版

## 林雪岩主要作品（沪版）

《商鞅变法》上海人民出版社一九七六年三月版

《投降派宋江》（合作）上海人民出版社一九七五年十一月版

《铜墙铁壁》（一）（合作）新美术出版社一九五三年四月版

《铜墙铁壁》（二）（四）（合作）新美术出版社一九五三年四月版

《朝鲜爱国青年》灯塔出版社一九五一年五月版

《铜铁模范张荣森》（合作）新美术出版社一九五三年五月版

《女政府委员毛文英》（合作）新美术出版社一九五三年七月版

《荞生在家里》（合作）新美术出版社一九五三年八月版

《越早越好》（合作）新美术出版社一九五三年十月版

《天鹅宝惠》（合作）新美术出版社一九五三年十一月版

《香罗带》（合作）新美术出版社一九五四年三月版

《白蛇传》（合作）新美术出版社一九五四年三月版

《撲涼风》（合作）新美术出版社一九五四年五月版

《纪昌学箭》（合作）新美术出版社一九五四年六月版

《匡秀才》新美术出版社一九五五年一月版

《英雄树》（合作）新美术出版社一九五五年三月版

多得的经典连环画作品。它在今天仍如此受到连环画收藏者的厚爱也是在情理之中了。

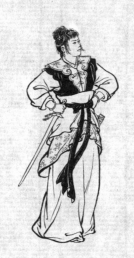

畫家介紹

劉錫永主要作品（滬版）

《女電話員》 新美術出版社 一九五三年十二月版
《香羅帶》（合作） 新美術出版社 一九五六年三月版
《白蛇傳》（合作） 新美術出版社 一九五四年三月版
《越早越好》（合作） 新美術出版社 一九五四年四月版
《暴風驟雨》（合作） 新美術出版社 一九五四年六月版
《亂判葫蘆案》（合作） 三民圖書公司 一九五四年九月版
《三千里江山》 新美術出版社 一九五四年十二月版
《呆霸王薛蟠》（合作） 三民圖書公司 一九五五年二月版
《我們這裏早已是早晨》 新美術出版社 一九五五年六月版
《郭全海》 新藝術出版社 一九五五年八月版
《偷渡陰平》（合作） 新美術出版社 一九五五年八月版
《無底洞》（合作） 新美術出版社 一九五五年十一月版
《瓦崗寨》 新美術出版社 一九五五年十二月版
《鴛鴦家》 新藝術出版社 一九五六年五月版
《濟公鬥蟋蟀》 新藝術出版社 一九五六年八月版
《鴛鴦抗婚》 上海人民美術出版社 一九五七年四月版
《吉克托》（合作） 上海人民美術出版社 一九五七年九月版
《虎牢關》 上海人民美術出版社 一九五七年十月版
《裝竈王》 上海人民美術出版社 一九五七年十月版
《長坂坡》 上海人民美術出版社 一九五八年二月版
《赤壁大戰》 上海人民美術出版社 一九五八年八月版
《重耳復國》（合作） 上海人民美術出版社 一九五八年六月版
《老年突擊隊》 上海人民美術出版社 一九五九年四月版
《伐子都》 上海人民美術出版社 一九五七年九月版
《小宣傳員》（合作） 新美術出版社 一九五六年三月版
《翠娘盜令》 新美術出版社 一九五五年五月版
《二士爭功》 上海人民美術出版社 一九六一年六月版

# 白蛇傳

責任編輯 龐先健
裝幀設計 張瓔
撰　文 沈鴻鑫
技術編輯 殷小雷